高等院校艺术设计类系列教材

U0368337

字体与版式设计（微课版）

喻珊　张扬　刘晖　编著

清华大学出版社
北京

内 容 简 介

本书由字体设计与版式设计两部分组成，共分为7章，其中第1章至第5章为第一部分，具体内容包括文字的发展与演变、字体设计的趋势，汉字的字体造型，汉字的创意设计，拉丁字母的字体造型，拉丁字母的创意设计；第6章和第7章为第二部分，详细阐述了版式设计和版式创意设计。

本书既可以作为高等艺术院校设计类专业用书，也可以作为艺术设计相关专业以及艺术爱好者的教材及参考读物。

图书在版编目(CIP)数据

字体与版式设计：微课版/喻珊，张扬，刘晖编著. —北京：清华大学出版社，2021.8（2023.8重印）
高等院校艺术设计类系列教材
ISBN 978-7-302-58152-9

Ⅰ. ①字…　Ⅱ. ①喻…　②张…　③刘…　Ⅲ. ①美术字—字体—设计—高等学校—教材 ②版式—设计—高等学校—教材　Ⅳ. ①J292.13 ②J293 ③TS881

中国版本图书馆CIP数据核字(2021)第088572号

责任编辑：孙晓红
封面设计：李　坤
责任校对：么丽娟
责任印制：朱雨萌
出版发行：清华大学出版社
　　　　网　　　址：http://www.tup.com.cn, http://www.wqbook.com
　　　　地　　　址：北京清华大学学研大厦A座　　　邮　　　编：100084
　　　　社 总 机：010- 83470000　　　　　　　　邮　　　购：010-62786544
　　　　投稿与读者服务：010-62776969, c-service@tup.tsinghua.edu.cn
　　　　质量反馈：010-62772015, zhiliang@tup.tsinghua.edu.cn
　　　　课件下载：http://www.tup.com.cn, 010-62791865
印 装 者：三河市君旺印务有限公司
经　　销：全国新华书店
开　　本：190mm×260mm　　印　张：11.5　　字　数：278千字
版　　次：2021年8月第1版　　　　　　　印　次：2023年8月第4次印刷
定　　价：58.00元

产品编号：089065-01

Preface 前 言

　　字体与版式设计是一门传统的专业基础课程，主要用于研究字体、字体设计、字体编排，以及各类版式设计，是能够提升各类设计作品的专业基础知识，也是一种集设计、规划、统筹于一体的实用知识。

　　作者根据设计市场和发展趋势，以及教授字体与版式设计课程多年的实践经验，针对当前的教育模式和现代设计的需求，对字体与版式设计课程进行系统的归纳与总结。字体与版式设计是艺术设计专业学生的一门基础必修课程，课程由字体设计和版式设计两个板块组成，教授大家如何对各类级别的文字进行有机设计，挑选图片以及辅助的色彩进行合理的设计与编排，不仅逻辑性地表达设计中所必须体现的细节与内涵，而且赋予其精美的专业设计感，使学生不再因面对散乱的设计元素而一头乱麻。字体与版式设计还是一门实用性极强的课程，无论是平面设计专业的学生，还是其他专业的学生（在此泛指工业设计、展示设计、环境艺术设计、建筑设计、规划设计、动画设计等专业的学生），都能从中理解和学习到与专业相关的知识，清晰易懂的理论知识和实用有效的操作流程成为本书的一大亮点。本书中大量的实例、分析图和解说更加透彻地展现了字体或版式作品中暗含的设计手段，有利于大家的理解与学习。

　　本书由字体设计与版式设计两部分组成，共分为7章，其中，第1章至第5章为第一部分，具体内容包括文字的发展与演变、字体设计的趋势，汉字的创意设计，拉丁字母的字体造型，拉丁字母的创意设计，在这一部分中主要针对汉字与拉丁字母的设计做了详细的阐述，提炼出每个设计节点中的难点与重点，还运用了大量的图例对各种字体构造的细节进行说明，力求使学生在创意和设计的过程中做到有根有据；第6章和第7章为第二部分，详细阐述了版式设计和版式创意设计，在图例类型的列举中十分注重不同专业的需求。

　　本书由河北农业大学的喻珊、张扬、刘晖老师共同编写，其中第1～4章由喻珊老师编写，第5章、第7章由张扬老师编写，第6章由刘晖老师编写。

　　由于作者水平有限，书中难免存在疏漏和不妥之处，敬请业内的专家、同行以及广大读者批评指正。

<div align="right">编　者</div>

Contents 目 录

第1章

字体设计概述

学习要点及目标

- 掌握文字的发展历史。
- 认识文字的诞生与发展。
- 领会文字之间能够流露出什么样的情感。

本章导读

字体与版式设计是艺术设计专业学生的一门基础必修课程，课程由字体设计和版式设计两个板块组成。在第一个板块学习的过程中，学生将详细了解文字发展的历程、文字与艺术的结合、中英文字体设计的各自特点以及如何进行中英文多种字体组合设计；第二个板块中则学习如何在版面中将文字、图形与色彩自由搭配组合，以适应各类设计的需要。

在艺术院校的大多数初学者看来，字体与版式设计这门课程更像是为平面设计方面的学习者准备的。的确，在视觉传达设计专业三、四年级开设的课程中（例如，包装设计、平面广告设计、标志与VI设计，尤其是书籍装帧设计等专业课程），其设计元素大都包含文字、图形和色彩，而文字又是最为基础的设计因子，是所有设计最基础的支撑，不同文字的应用和设计，都可以对整个设计的构架营造不同的视觉感官体验。同时，为不同设计风格的作品挑选或制作不同的文字设计也是重中之重。

所以，文字会作为最基本的设计要素，通过科学的提炼与艺术修饰，配合相应的图形与色彩实现各类设计。可以说，文字设计是每位设计师都必不可少、需要学习的一门设计课程。

对于其他专业的学生来说（在此泛指工业设计、展示设计、环境艺术设计、建筑设计、规划设计、动画设计等专业的学生），在设计作品实现的过程中，会有汇报与展示的环节，而这些环节一般会有三种表达方式：一本翔实精致的方案汇报册、一系列体现专业水准的展板和一个构思巧妙的PPT多媒体演示文稿（见图1-1）。无论选择其中哪种表达方式，都有可能让学生头疼不已，设计版面的好坏能直接对其设计产生影响，无论前期方案如何，条理清晰的文字与精致气质的画面设计，可以带动原方案的整体效果，终将成为使甲方认可并实现顺利沟通的桥梁。

综上所述，字体与版式设计课程是教授大家如何对各类级别的文字进行有机设计，挑选图片以及辅助的色彩进行合理的设计与编排，不仅逻辑性地表达设计中所必须体现的细节与内涵，还要赋予其精美的专业设计感，使学习者不再因面对散乱的设计元素而一头乱麻。

文字是版面的基本设计因子，有着告知与解释的功能，其重要性在诸多平面设计中无须多言，文字的设计在计算机操作平台上似乎显得比以往轻松，但是当计算机让我们的设计变得具有多样性时，文字原本深层次的设计便常常浮于表面的"形"与"体"，让人误以为使用一种奇特的字体便是"文字的设计"了。日本著名平面设计师伊达千代曾指出"钻研文字，看似会偏离设计这个令人充满想象的词语，但却能保证，这将成为你设计制作的基础，能大幅提升作品的质量。所以不要被计算机和字体等工具所限制，请充分享受自由而又自信的设计乐趣吧"。

图1-1　项目汇报用的PPT多媒体演示文稿

文字的设计其实就是所谓的"字体设计"（Typography），也是本门课程的难点。难点在于首先要对文字进行外形的延伸与内在的探索，把控字体的设计风格，当然，了解现有的印刷字体是必不可少的，至少能让学生清楚有多少种"文字的感觉"已经被设计，这时需要我们尽可能多地去认识在不同的操作系统平台（Windows和MacOS）下的各类印刷字体，进而对这些字体进行逻辑分类，清楚何种设计风格的字体能体现复杂的设计感觉，或放置在哪类版面中更为合适，如此，在实操中才能得心应手；其次，当解析一个字或一组词时，在设计上应细致到每一笔画，尝试不同的重组、设定带来的视觉感受，当然，在后面的章节中会详细说明"不同重组与设定"的具体规则和手法。

版式设计是本课程的第二个板块，其中，图形是版式设计的三大要素之一，又是文字在视觉感官上的形象表达，所以图形的设定与处理就成为本门课程的重点。

"图形的设定"包括图形的设计与决定，图形设计是指需要设计师对现有图形进行进一步处理，以期达到版面所需要的效果；图形决定则是指在大量的图形元素中找出与版面相呼应，并能使用的图形。

本书所指的版式设计中的"图形"包含摄影照片和手绘插画，它们共同以拓展文字的广度和深度存在，是与文字相互呼应的。

1.1　文字的发展与演变

1.1.1　文字的萌芽

在文字出现之前，远古人类曾经历了用实物来标记和传递信息的阶段。那时的人类为了反映客观活动，发明了结绳记事的方法，如图1-2所示，在古代中国与秘鲁印第安人地区都曾

出现过。对结绳记事存在的事实在古代文献中曾有记载，虽然至今并未发现远古人类的结绳实物，但在考古时发掘的陶罐等器物上，大量绘制的网纹图、绳纹和陶制网坠等实物，体现出古代人们结绳结网的生产情景，也使结绳记事作为当时记录事件的一种存在方式拥有了客观基础，如图1-3所示。

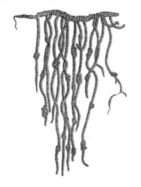
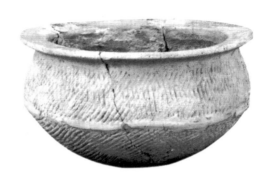

图1-2　结绳记事　　　　　　　　　图1-3　绘制网纹图的陶器

1.1.2　文字的诞生

文字的发展是循序渐进的，基本上经历了类文字（图形图符）—形意文字（表意文字）—意音文字（表音文字）这几个发展阶段。对于这三个阶段划分而言，也只说明了各类文字出现和发展的前后顺序以及彼此的关系，这种发展阶段中先后顺序的排列，不能作为判断文字优劣的标准，但能够准确记录相应的语言特征，同时还有使用范围和发展时段的文字，才具备优秀的品质。

在文字诞生之初，曾出现过许多种类似文字的符号（图形图符），包括了刻画符号（见图1-4）、岩画（见图1-5），以及文字画和图画字。这些符号与我们当代文字最大的区别，在于无法用言语复述（通常是指不包含语音等信息要素），相同的地方则是都附带可以沟通理解与帮助记忆的形象符号，类文字是纯粹利用图形符号当作文字使用的一种语言表达和记录手法的文字。

图1-4　蚌埠双墩遗址出土的刻画符号（植物、鹿形）　　　图1-5　挪威北部的阿尔塔岩画

形意文字，又称表意文字（象形文字），例如中国古代的甲骨文，如图1-6所示；古埃及的象形文字，如图1-7所示，都是大家比较熟悉的。除此以外，还包括古代美索不达米亚的楔形文字和中美洲的玛雅文字，古老又自成一派，所以是世界上公认的四大自源字体。

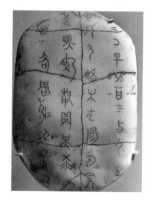
图1-6　甲骨文（1）

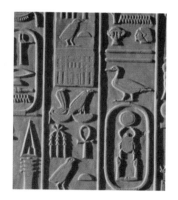
图1-7　象形文字

古代美索不达米亚的楔形文字是来自底格里斯河和幼发拉底河流域的古老文字，约公元前3200年由苏美尔人发明，楔形文字多数使用削尖的芦苇秆或木棍在潮湿的泥板上书写，经过烘晒后就可以保留下来，也有一少部分出现在石头和金属材质上。由于书写出来的笔画一头粗一头细，故称"楔形"，也有人称其为"钉头文字"，如图1-8所示。

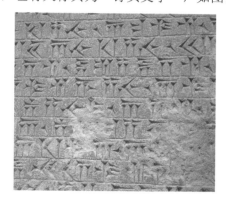
图1-8　楔形文字

知识拓展 1.1

甲骨文

甲骨文，主要指中国商朝晚期王室用于占卜或记事镌刻，书写在龟甲或兽骨上的文字，故又名"龟甲兽骨文"，是中国的一种古老文字，也是目前我们可以看到的最早的成熟汉字，现代汉字即由甲骨文演变而来，如图1-9所示。

关于甲骨文的记载内容大概有四个方面：①加工打磨后的龟甲和兽骨由专门的卜官保管，而卜官就需要在这些龟甲和兽骨的边缘部分记录甲骨的来源以及保存的情况，被称为"记事刻辞"；②卜官在占卜时，需用紫荆木烧灼沟槽，而后甲骨的正面便会出现"卜"形裂纹，这种裂纹被叫作"卜兆"，而卜官就以此卜兆占卜吉凶，而在时代尚早的甲骨卜兆

中，会记录刻写占卜顺序的数字，这种数字被称作"兆序"；③便是占卜后记录所卜卦结果的刻辞；④以天干和地支相配所组成的干支表，可以说是我国最早期的日历形式。

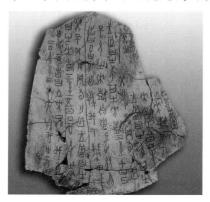

图1-9　甲骨文（2）

甲骨文的内容大部分是殷商王室记载的占卜记录。古时候，尤其商朝的人，大多迷信鬼神，无论事件大小，都喜好占卜，小到卜卦天气、农作物收成、病痛生子，大到打猎作战、祭祀等。所以从甲骨文的记载内容便可了解商朝人生活的情形、社会发展等历史。

1.1.3　文字的成长

漫长的世界历史发展至今，已经被发现进而研究的语言有6000多种，其中大部分都是口头语言，并未真正形成文字体系。

汉字是世界上使用人数最多的语言文字，使用汉字和汉语的人数达到14亿以上，是目前世界上仅存的发展成熟和代表高度文化的语素文字。汉字从公元前1300年殷墟甲骨文、籀文（大篆）、金文、小篆发展到汉朝的隶书，从唐代开始正楷化，如图1-10所示，是上古时期各大文字体系中唯一传承至今的语言文字。中国历代皆以汉字作为主要的官方文字，在古代已经发展至一定的高度和水平。汉字在20世纪前都是日本、朝鲜、越南等国家官方的书面规范文字，现如今还能在很多东南亚国家看见汉字的身影，如图1-11所示。

图1-10　正楷(颜真卿)　　　　图1-11　日本设计中的汉字

 知识拓展 1.2

汉字七体

汉字历经6000年的发展与演变，其变化过程经历了殷商时期的甲骨文、商周的金文、秦朝统一后的小篆、秦末的隶书、西汉及之后的楷书及草书和行书，以下的"甲金篆隶楷草行"七种字体被称为"汉字七体"，如图1-12所示。

印刷体	甲骨文	金文	小篆	隶书	楷书	草书	行书
虎					虎		
象					象		
鹿					鹿		
鸟					鸟		

图1-12　汉字七体

汉字的产生，有据可查的是在约公元前14世纪的殷商时期，这时形成了早期初步的定型文字——甲骨文。甲骨文文字似图画，形象十分生动，既是象形字，又是表音字。

夏朝末期出现了青铜器，可以说是凤毛麟角也不为过，直至商朝，是青铜器的鼎盛时期。前人最初只篆刻一些族名、国名的代表符号，后来基本上用来记载功勋、封赏，篆刻后以传后代，彰显家族的昌荣。又因古代人以"钟鼎"作为铜器的总称，故称此文字为"钟鼎文"，后因该称呼并不能囊括其特点，后人便称为"金文"。金文的出现使文字摆脱了图画性，可以说是我国汉字发展史上的一个里程碑，如图1-13所示。

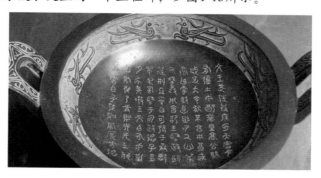

图1-13　金文

及至西周后期，汉字的发展演变为大篆。大篆相比先前的文字多了两个明显的变化。一是文字线条趋向均匀柔和，简洁生动；二是字体结构走向规范，奠定了方块字的基础。到了秦朝，秦始皇统一六国后推行称为"书同文"的文字改革，统一了文字，这是第一次规范化文字。秦代有两次改革，一是统一文字，由大篆改为小篆；二是使用了较小篆潦草一些的隶

书，这是第二个里程碑——文字摆脱象形，如图1-14所示。

图1-14 隶书

隶书之后，出现了一种模范规矩的字体，即楷书。直到现在，楷书仍是汉字的标准字体，已有2000多年的历史了。

草书是相比正楷字体草一些的字体，分为"章草""今草"和"狂草"三种草写体。章草是隶书的草写体，今草是楷书的草写体，而狂草是在今草的基础上删减笔画肆意连写。

行书，是一种介于今草和楷书之间的一种字体，兼具楷草的优点，是楷书的草体，也是草书楷体，至今仍是大众手写最多、最广泛应用的一种字体。

想一想

本课程中所学习的文字设计主要是汉字和拉丁字母的学习，这两种文字体系无论是从广度上还是从深度上，比其他语言文字在使用与设计的意义上都更加实用。

1.2 字体设计的趋势

1.2.1 文字情感化

时常听到客户审查设计方案时说："怎么感觉这些字都没有设计啊？"或是"这字体设计得也太简单了吧？"在汇报交流中，为什么设计师自我感觉出彩的设计作品，在客户眼里却视而不见呢？很简单，你的设计就是没有达到客户的期望值，一直强调的"感觉""眼缘"在你的设计中没有被表达出来，文字设计的感觉和思路与设计内容不相符合，没有为内容做情感上的升华，而仅仅为了"字体"设计而设计。

文字经历了种种演变，终于从一种象形的符号进化成各种标准字体，这些标准字体长时间地承载了信息交流与知识传播的基本功能，而现代字体设计的精髓，则使受众能"倾听文字的声音"。

如何理解这其中的精髓呢？声音是抑扬顿挫的，说一个字或一组词时，都带有丰富的情感和语调，在文字设计中将这种口语化的情感转化成设计因子，使抑扬顿挫的声调起伏视觉

化，经过"起伏式的变化"将阅读者的身心感受与文字设计中的情感化统一，巧妙地设计到文字的外形、结构甚至小小的一个笔画中。文字的情感化设计是现代设计的自然趋势。

文字情感化设计的融入，往往最能在一个字或一组词上体现出来。

汉字由于本身就是高度发达的表意文字系统，单个字位代表一个或几个语意，因此，在针对汉字的设计中，无论是单独一个字位还是一个词语，设计师都必须先考虑单体字符本身的内涵和外形，再结合设计项目进行相应的情感化设计，这既是汉字设计的特点，也是设计的难点。

对于初学者来说，经常会习惯性地回避汉字部分的设计，进而加入大量的拉丁字母，本以为这种"设计"更国际化，殊不知，"越是民族的，就越是世界的"，综观日本诸多设计大师的作品，会发现经典的日本元素无处不在，如图1-15所示，想必大家已能够明白"民族的才是世界的"这句话的含义了吧！所以大家勇敢地迎难而上吧！

拉丁字母的设计则不同，因为拉丁字母是全音素文字，单独的字母只有读音，不附带语意，只有组合在一起的单词才真正具备语意。

因此，拉丁字母情感化的设计可以分成两种设计手法：①不考虑语意进行视觉形象上的情感化设计，这种设计手法针对单独的拉丁字母，更多专注于情感化设计的视觉效果，如图1-16所示；②考虑单词组合后整体的语意进行设计，但基本元素（字母）能够跟随整体进行视觉转换。所以特别是对初学者来说，拉丁字母确实在设计上要比汉字设计被限制的少得多。

图1-15　日本设计师原研哉的设计作品

图1-16　拉丁字母的设计

文字情感化设计比较适合于字符数较少的设计项目，例如标志、封面等。设计因子较少而手法多样，能丰富其层次效果，情感化地融入使得标志更能体现一个企业或表达一个品牌的文化；情感化设计也能让封面像人的表情一样，使鲜活内容跃然纸上。

1.2.2　信息易读化

不知道大家有没有一种感受，就是阅读大段的文字时很容易串行，当然，其中包括有时不太感兴趣但是有必要去了解的纯理论书籍。视觉疲劳是受众常常感觉到的，"串行"就

是最典型的生理表现，之所以有这种感受，是因为长时间视线接触过于统一的段落文字而形成的物理情绪。当然，有些非常正式的文书不宜设计得过于花哨，但是例如电子产品的说明书，其文字中的重点部分，是否能用一些简捷的设计手法引起受众的注意力，并增强记忆，也方便在下次查阅时能快速准确，而不是逐行逐句地去寻找。在Word软件中都有简单的标注重点文字的手段，在专业设计软件的支持下，作为设计师，更应该注重信息的易读化。

在这里重提文字的易读化，并非单纯指字体识别性问题，"信息易读化"的关键在于让"有层次的文字信息"易于传达。易读化的"易"是方便、容易，"读"更多关注视觉上"有层次"的注意力和思想上"有重点"的理解力。易读化设计更加适合在文字段落中进行，针对不同层级的标题与相对应的内容，无论是汉字还是拉丁字母文字，在这种设计中没有太多本质上的区别，唯一不同的就是大段拉丁字母文字的段落不太适合纵向排列，否则容易在视觉上产生颠三倒四的不良效果。

文字的情感化设计注重"起伏式的变化"，属于一种水平状态下的相互连续性设计思路，很像平时绘制出来有高有低的波浪线；而信息的易读化设计则是"大统一"的概念，着重表达垂直纵向的树状形设计理念，体现上下级别的关系。文字情感化和易读化的具体设计方法将在第4章、第6章和第7章进行详细讲解。

文字与设计的结合

文字设计，意为对文字按视觉设计规律加以整体的精心安排。文字设计是人类生产与实践的产物，是随着人类文明的发展而逐步成熟的。进行文字设计，必须对它的历史和演变有个大概的了解。

世界各国的历史尽管有长有短，文字的形式也不尽相同，但世界文字在历经悠久的历史长河之后，逐步形成当今世界文字体系的两大板块结构：代表华夏文化的汉字体系和象征西方文明的拉丁字母文字体系。汉字和拉丁字母文字都起源于图形符号，各自经过几千年的演化发展，最终形成了各具特色的文字体系。

这里引述温迪·瑞奇蒙德的设计观点："平面设计师的作用就是作为译者，将信息放入可以让人们更好地理解内容的视觉形式中。如果你真想附加价值于你的信息中，就要确定它是否经过精心的设计。不是把它设计得更漂亮，而是要设计得更加易懂。"文字与设计的关系亦如此。当文字的多样性可以独立于语言意义之外而得到欣赏时，每一个字符就成为从语言环境中可以提取的视觉符号。

文字是我们每时每刻都能感知到的语言符号。从受众的角度去看文字与设计，都或多或少地留下各种视觉感受，好的设计作品在文字设计上均能恰如其分地表达图形要素朦胧的内涵，完成准确传达信息的基本功能，同时文字设计本身还能体现出强烈的情感和力量。从

设计师角度去认知文字与设计，需要真正仔细研究文字的外部形态，延伸拓展字体的内部结构，在文字的成长及发展过程中体会不断变化着的字体形式。虽然当初很多字体的出现是为了更方便地沟通与传播，"设计"的初衷非同现代的"设计"，但是从罗马式字体、经典的哥特式字体到装饰味极浓的巴洛克字体，我国大篆、小篆、隶书及正楷，在各个国家文化变迁中都衍生出属于那个时代的"文字设计"。当今计算机与软件的高度发展，使设计师能更便捷地去完成意象中的设计方案，不过也别被这些电子工具所束缚，纯手工的字体绘制也许能带给你意想不到的视觉味道，如图1-17所示。

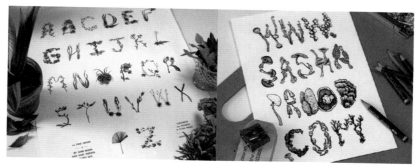

图1-17　纯手绘的文字设计

文字的设计更注重的是"字体"的设计，不同的字体赋予受众不同的视觉感受，恰如其分的字体设计，简单来说，就是字体（设计或选择）的感觉符合设计所要营造的气氛。

思考练习

一、填空题

1．文字的发展是循序渐进的，基本经历了_____、_____、_____这几个发展阶段。

2．在文字诞生之初，曾出现过许多种类似文字的符号（图形图符），包括_____、_____、_____以及图画字。

3．文字经历了种种演变，终于从一种象形的_____进化成各种标准_____。

二、选择题

1．（　　）是目前世界上仅存的发展成熟和代表高度文化的语素文字。
　　A．汉字　　　B．拉丁字母文字　　　C．罗马字　　　D．希腊文字
2．（　　）为世界上比较通用的文字体系。
　　A．汉字　　　B．拉丁字母文字　　　C．罗马字　　　D．希腊文字

三、问答题

1．简述文字的发展史。

2．简述文字是怎样诞生的。

3．简述文字的情感表达关系。

实训课堂

实训课题：模拟文字。

内容：练习模拟三种到五种文字。

要求：挑选自己感兴趣的文字，包括但不限于早期的文字符号及外文文字，试用手绘的方式摸索文字的构成及字体规范，能够简单区分不同文字字体。

第2章

汉字的字体造型

学习要点及目标

- 掌握汉字的字体种类及各种类之间的区别与特色。
- 掌握汉字的构造名称。
- 了解印刷汉字时容易出现的问题与解决办法。

本章导读

学习字体设计的基本知识是很有用的，你会发现它比单调的历史更有趣味，这是一种用艺术的手法见证时间的流变，每一种字体都有特殊的时间背景。现代生活中我们看到的经典作品，的确不是随意设计出来的，我们会突然间发现原来自己如此小看了字体设计。本书中提到的设计趋势应该加入我们的设计理念中去。

汉字已有6000多年的历史，是全球使用时间最长，没有出现断层的文字。现存有迹可循的最早汉字是殷商时期的甲骨文，之后是商周时期的金文，又名钟鼎文。西周演变为大篆，直至秦朝统一六国后，文字也集成统一为小篆。秦末发展为隶书，西汉出现了草书，东汉又逐渐出现楷书和行书。行书是介于楷书、草书之间的一种字体，它是为了弥补楷书的书写速度太慢和草书的难于辨认而产生的。楷法多于草法的叫"行楷"。草法多于楷法的叫"行草"。行书代表人物："二王"，即王羲之、王献之。图2-1所示为行书字体。

图2-1　行书字体

2.1 汉字的字体种类

从远古殷墟的甲骨文发展到现代标准的汉字，历经了千年的演变，至今仍被保留的汉字字体数量多达千余种。"文房四宝"之一的毛笔给汉字书写带来了婉转曲折的艺术气息，印

刷术的发明又成为汉字字体树状形演变的一个重要分水岭，印刷字体的出现，在汉字发展的过程中有着里程碑式的意义。汉字字体的种类如果按照科技与人文去分类，无疑"印刷"与"非印刷"（传统书法）能让普遍使用计算机的初学者更加理解这两大类的根本区别。

2.1.1 印刷字体

印刷字体主要来自已经储存在计算机上的字体。现如今，在任何一台使用中文操作系统的计算机上面，字体文件夹里面最基本的汉字字体分别是宋体、仿宋、黑体和楷体，可以说这四种汉字字体是其他字体的基础字型，无论是方正、汉仪还是文鼎（以上均指字库名称）。基础字型的字体（宋体、仿宋、黑体和楷体）有着熟悉的名称和统一的标准，因此非常稳定和通用，不会因受软件影响和人为因素而改变。接下来，我们对基础字型的字体进行全方位的了解和学习。

1. 宋体

"兴文教，抑武事"的治国方略使宋朝的文化发展呈现前所未有的繁荣昌盛，手抄书已经不能满足文化的快速传播，也使我国的雕版印刷进入了黄金时期。

唐代的楷书是中国书法发展的巅峰，如图2-2所示，因此也顺理成章地成为雕版印刷字体的重要参考。当时的木刻雕版是对页印刷，为横向长方形制版，如图2-3所示，雕版纹理顺着长边，因此木纹都是横向的。在技术的处理上，雕刻时横向笔画和木纹一致相对结实，竖向笔画和木纹交叉容易断裂，印刷时横向笔画在端点上的也容易磨损，所以在刻版时为了雕版能长时间地印刷使用，逐渐产生了竖向笔画较粗、横向较细、横线端点有一粗点装饰的宋体字。雕刻时的痕迹在传统油墨和纸张印刷的过程中，使得印刷品上的字体棱角稍变圆润，显得浑厚起来，巧妙地把唐楷艺术和雕版手工融为一体，形成了宋体字独有"横平竖直，横细竖粗，起落笔有棱有角，字形方正，笔画硬挺"的艺术特质，如图2-4所示。

图2-2 颜真卿书法　　　　　　　　　图2-3 木刻雕版

宋体字虽产生于宋朝，但并不成熟，到明代才正式确立了在印刷中的重要地位，进而传入日本，在日本称为"明体""明朝体"。宋体字源于唐宋、盛于明清，在近1000年的使用过程中仍然保持了艺术和技术结合的美学本质，是时间最长、使用广泛的印刷字体。现在，字体设计公司均有各种类型的宋体字供设计与印刷使用，如图2-5和图2-6所示。

图2-4　老宋体的分解笔画

字体名称：宋体

方正报宋简体

昆仑宋体简体

字典宋体简体

文鼎书宋简体

华文中宋简体

迷你大标宋简体

创艺老宋简体

经典特宋简体

汉仪超粗宋简体

华康雅宋简体

图2-5　现代宋体的笔画细节　　　　图2-6　现代字库中的宋体

2. 仿宋

宋体是现在我们接触最多的一种字体，而"仿宋"虽一字之差，还是和宋体有较大区别的，仿宋受宋代刻本的影响，创作于20世纪初。在民国时期，很多人对仿宋青睐有加，1920年中华书局印制出版的《四部备要》，选用了丁氏的"聚珍仿宋体"进行排印，如图2-7所示，此书作为研习古代文献的常备书籍流传甚广，被评价为"字画清晰、精美古雅"。仿宋字体在当下十分流行，在《回忆中华书局》一书中曾提到"特别是以仿宋字体排印的名片，全国闻名，设立名片部，每日印刷百余盒，大有应接不暇之势"。同样选用"聚珍仿宋体"编排的诗集《志摩的诗》，风靡一时，在那个年代，多少也反映了仿宋字体曾被众多的文人墨客追捧，在印刷界掀起了一阵风潮。

1915年丁氏兄弟以宋本字体为基础，融合欧体书法的特点，而后参考《朱柏庐治家格言》的仿宋笔形进行设计，并制作铅质活字，创造了"聚珍仿宋体"，其中"聚珍"就是活字的意思。字体刚柔并济，极具人文特征，丁氏兄弟设计的这款字体被现代人视为仿宋字体的"开山鼻祖"。

仿宋字体的优点在于，横竖笔画均匀，起笔和落笔成倾斜形，笔法锐利，结构紧密，清秀雅致。但是也有评价认为"首先，仿宋体在横排使用时，字体的倾斜会使视觉中线不断产生跳跃，从而引起阅读疲劳；其次，仿宋体无法拥有太多字重，而宋体则可以从很细到很

粗，做出一套庞大的字体家族"。这样一来，仿宋体最多只能做两三种细微的变化，很难通过字重对比起到强调等视觉作用。这一弊端在民国时期的印刷品上已有所反映，譬如聚珍仿宋版《集韵》，如图2-8所示，一眼看去几乎难以分辨字头（字典中的起始字）与释义。

图2-7 《四部备要》中华书局的聚珍仿宋版

图2-8 聚珍仿宋版《集韵》

现在大部分印刷都是使用了上海印刷技术研究所设计的仿宋字体，如图2-9所示，以"秀丽整齐、清晰美观"为特点应用于副标题、诗句、短文或引文中，由于不适合大范围使用，因此是基础字体中发展最为缓慢的一种，甚至不太专业的字体下载网站中将仿宋字体归于宋体之下。即便如此，在仿宋字体的创作上仍然有很大的空间，希望更多的设计师去关注它。现代字库中的仿宋体如图2-10所示。

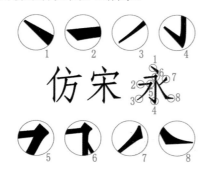

图2-9 现代仿宋的笔画细节

字体名称：仿宋

方正仿宋繁體
创艺仿宋简体
华文仿宋简体
经典仿宋简体
长城细仿宋简体
汉仪粗仿宋简体

图2-10 现代字库中的仿宋体

3. 黑体

汉字的黑体，如图2-11所示，是根据拉丁文无衬线字体为基础创造的，是西方的现代印刷传入东方后的产物，有100多年的历史。黑体抹掉了书写中一切人为的痕迹，没有笔触的起始和结束。黑体在其构造设计中没有遵循其他字体的造字规律，它用几何学的方式确立

基本结构(它是构建性的，而非书写性的)，均匀的笔画宽度和平滑的笔画弧度表现出一种稳定、冷静的特点。早期的黑体相对粗犷，由于汉字笔画较多且识别性差，因此从一开始就用于表现醒目的标题。如今，越来越多的公司与设计师关注黑体的字型设计与造型，为设计项目提供多样性的选择。现代字库中的黑体如图2-12所示。

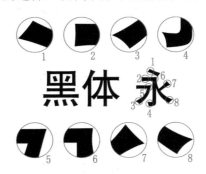

字体名称：黑体

微软雅黑
微软正黑体
迷你细黑简体
经典平黑简体
文泉驿正黑简体
方正大黑简体
經典美黑繁體
华康俪金黑简体

图2-11　现代黑体的笔画细节　　　　图2-12　现代字库中的黑体

　　黑体的英文叫"gothic"，译为"哥特式"，哥特式原是指欧洲中世纪的一种艺术风格，是和建筑绘画等相关的专业名词，黑体随后传入日本，称作"gothic alternate"，在日文中也被称为"ゴシック体"（哥特体）。黑体在很多国家非常通用，汉字与拉丁字母都有黑体字，在汉字字体中，传统的黑体被称为"无衬线体"，关于衬线的概念，后面还会做进一步讲解。

4. 楷体

　　印刷楷体字是最接近书法手写体的一种电脑字体，如图2-13所示，几乎将书法中楷体的特征全部保留。印刷楷体具备毛笔笔触的起笔与落点，线条起伏有序，没有直线与死角，文字结构完全没有被破坏，给人亲笔书写且正式的感觉，体现出温文尔雅的人文气息，极具中国古典气质。这种字体比较正式，适合表达诚意和认真的态度，在企业信函和简介中常见，其传统古典的印象也体现于东方特色的设计作品中。

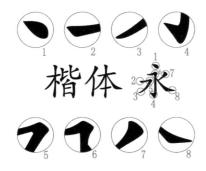

图2-13　现代楷体的笔画细节

 知识拓展

楷体的演变

楷书也叫正楷、真书、正书。从程邈创立的隶书逐渐演变而来，更趋简化，横平竖直。《辞海》解释说它形体方正，笔画平直，可作楷模，故名楷书。始于汉末，通行至今，长盛不衰。楷书的产生，紧扣汉隶的规矩法度，而追求形体美的进一步发展，汉末、三国时期，汉字的书写逐渐变波、磔而为撇、捺、且有"了侧"（点）、"掠"（长撇）、"啄"（短撇）、"提"（直钩）等笔画，使结构上更趋严整，如《武威汉代医简》《居延汉简》等。楷书的特点在于规矩整齐，是字体中的楷模，所以称为楷书，一直沿用至今。

据记载，雕版印刷时，负责撰写和制作雕版的人就是当时擅写楷书的佛经"写经生"，楷书因而成为雕刻印刷最早期参照的字体，另一种雕版字型则演变成宋体了。现在越来越多的设计师重新回顾经典书法，将更多的艺术元素融入现代楷体中，如图2-14所示，极大地丰富了我们的设计素材。

字体名称：楷体

汉仪楷体简体

昆仑楷体简体

经典楷体简体

創藝楷體繁體

方正魏楷书简体

叶友根特楷简体

图2-14　现代字库中的楷体

2.1.2　非印刷字体

以下列举的篆书、隶书、魏碑、行楷和草书均为典型的书法字体，即非印刷体。但是之所以逐一进行讲解，是因为这些字体在我们设计中应用得非常普遍，它们与宋体、仿宋、黑体和楷体交相呼应，在画面中体现不同的设计风格，给我们的作品带来了丰富的视觉感受。每种字体都有它独有的气质，更多地了解与学习，能使我们在字体设计的应用中更加得心应手，选用其中某一种书法字体能正确表达出符合该字体应有的气韵，有根可寻，而不是让这些书法字体的选用与设计显得随心所欲，无据可查。

1. 篆书

篆书，即篆体、篆文，是我国书法中比较古老的一种书写形式。分为大篆与小篆，如图2-15所示。广义上的大篆是相对于小篆之前的文字，包括了金文（又称钟鼎文）与籀文（繁体金文），狭义上理解就是籀文。小篆即秦篆，是由大篆演变而来的，它将籀文进行简

化，据记载公元前221年由丞相李斯建议，秦始皇统一六国后，推行"书同文，车同轨"的统一政策，一直使用到西汉末年（约公元8年）才逐渐被隶书代替。

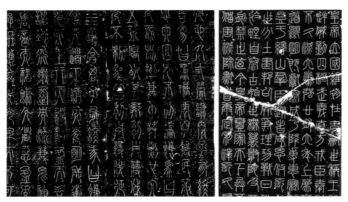

图2-15　大篆（左）小篆（右）

篆书以字型优美、形式奇特见长，一直深受艺术大家们的青睐，还常常用于印章字体，其笔画复杂、可任意弯曲，在古代还是重要的官方防伪印章。它拥有长时间的历史地位及深远的艺术影响，在现代《康熙字典》上仍然保留了小篆的书写方法，许多字体库里也有大量的篆书字体可供选择，如图2-16所示，适合识别度不太高的设计效果。

字体名称：篆书

图2-16　现代字库中的篆书

2. 隶书

隶书在汉字的风格中属于比较庄重、沉稳的一类字体，讲究"蚕头雁尾、一波三折"，其外形轮廓稍略扁宽，笔画横长竖短，呈横向长方形的视觉效果。

隶书由篆书演化而来，在秦朝时经历"隶变"（小篆到隶书的演变过程），主要变化在于将篆书弯曲的笔画改为方折，以便加快书写速度，如图2-17所示；西汉初年沿用秦隶，随后东汉时期达到隶书发展的第一次高峰，众多风格将隶书演绎得淋漓尽致，大量的石刻作品被保留下来，《张迁碑》《曹全碑》《西岳华山庙碑》等经典作品均出自这个时期；魏晋以后，

草书、行书等书法形式的出现，给隶书带来了一个长时间的平稳期，随后，清朝的碑学复兴浪潮再度掀起了隶书的发展高峰，多位著名的书法大家在传承汉隶后又对隶书进行了大量的创新，如图2-18所示。隶书的高度发展及多次创新，也在众多的字体形式中打下了坚实的基础。现代字库中的隶书如图2-19所示。

图2-17　秦隶

图2-18　清代金农隶书

字体名称：隶书

长城中隶体

創意繁隸書

华文隶书

金桥简隶书

微软隶书简

汉仪大隶书简

方正隶书简体

全新硬笔隶书简

图2-19　现代字库中的隶书

3. 魏碑

魏碑是南北朝时期对北魏碑碣、摩崖、造像、墓志铭等文字石刻的统称，石刻上的书法字体因此也被称为"魏碑"，魏碑书法传承汉隶笔法，其风格结体方严、朴拙险峻，在当时的书法撰写中有着极高的艺术水准，其主要创作题材分为佛教造像题记和民间的墓志铭，如图2-20所示，是一种上承汉隶传统下启唐楷新风、继往开来的过渡性书法体系，为现代汉字的结构笔画奠定了坚实的基础。康有为曾在《广艺舟双楫》提出"尊碑抑帖"的观点，力捧魏碑，赞誉其有"十美"："古今之中，唯南碑与魏为可宗。可宗为何？曰有十美：一曰魄力雄强，二曰气象浑穆，三曰笔法跳越，四曰点画峻厚，五曰意态奇逸，六曰精神飞动，七曰兴趣酣足，八曰骨法洞达，九曰结构天成，十曰血肉丰美，是十美者，唯魏碑南碑有

之。"给予魏碑书法极高的评价。魏碑经过标准化设计后，形成今日的"魏碑"印刷字体，各大字体库也设计出多样的魏碑印刷字体，如图2-21所示。

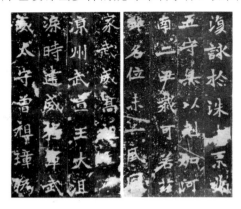

图2-20　张猛龙碑　　　　　　　　　　图2-21　现代字库中的魏碑字体

4. 行楷

行楷书法是介于楷书和行书之间的一种艺术形式，它简化了楷书的书写笔画，加强行笔写意，追求一种静中求动的视觉态势。

行楷与楷书有两大区别：①楷书形体方正、笔画平直、结构严谨、字形定型，而行楷书的字形是在楷书的点画基础上，略加变动，而适于连笔书写的一种实用性很强的书体，是楷书的快速手写体，行楷的结字自由，字的笔画可依据不同连笔位置的需要做出灵活多样的变化，书写不需停笔、顿笔更长的时间，下笔收笔，起承转合，多取顺势，一笔带过；②两者之间的笔顺和笔数都不一样，一般而言，楷书的书写笔顺比较固定，有着严谨的笔顺章法，而行楷随个人书写的实际需要，因此同一款字的某一笔画可以先写也可以后写，由于行楷中的笔画部分相连或合并，也就连带着笔数相应地减少了。

王羲之的书法作品《兰亭序》，如图2-22所示，被形容"龙跳天门，虎卧凤阁"，是这种书法体系中最著名的代表作。

行楷在书法体系中拥有的重要地位以及诸多经典作品，也是设计师们钟爱使用的书法字体之一，如图2-23所示。

图2-22　兰亭序　　　　　　　　　　图2-23　现代字库中的行楷

5. 草书

草书出现较早，在汉代初期为了快速记录而使隶书"草率"书写，东汉肃宗孝章皇帝刘炟偏好这种"草率"的隶书，最早出现了"章草"，也就是隶书的草书体。唐朝时，草书原本记录和书写的功能减弱，逐渐演变成一种艺术形式，且盛极一时。草书不在乎文字的识别性，注重"字之体势一笔而成，偶有不连而血脉不断"。虽有时点画不作连写而仍需气脉相贯。一字如此，一行也如此，"要能上下承接，左右瞻顾，意气相聚，神不外散"。草书书法历经多个朝代，出现了章草（西汉）、今草（汉末）、狂草（唐代）（见图2-24）、行草和破草（现代书法）。

现代字体库中也有大量的草书字体，如图2-25所示，草书字体由于有辨识度的问题，因此在设计应用的过程中，可将这种字体进行处理。

图2-24　狂草 怀素僧《自叙帖》

字体名称：草书

图2-25　现代字库中的草书

书法大家们成就了我国这种独特的文字艺术，在当今世界上具有极高的鉴赏和收藏价值，同时也给视觉设计注入了更多的艺术底蕴。人文艺术与科学技术的结合，让越来越多的设计师和字体爱好者将书法字体转换成可以使用的印刷字体，大量用于现代计算机，成就了文字设计的艺术性和多样性。

2.2　汉字的构造名称

我们如何去认识和理解一种字体的特色呢？如何能有根有据地设计出理想的字体呢？

在前面的学习中，我们是从历史渊源和艺术造诣的角度上理解传统字体的形成，但从设计的角度来说，需要进一步科学理性地分析每一种字体，知晓字体的相关构造，才能做出正确而又专业的判断，同甲方交流时能列举出专业而广博的观点。文字的构造名称在设计领域里通用，无论是汉字语系还是拉丁字母，都有相应专业的构造名称，以下我们先来了解深邃博大的东方语系吧！

汉字（这里泛指印刷字体）的标准书写，放置在"虚拟框"的中间，而文字的"字面"才是真实有效的实际尺寸，文字的结构基于"骨架"，是决定字体变化走势的根本，"腰线"是字体中有血有肉的部分，其粗细在视觉上会影响字符的重量，"胸线"则是字体中虚空间的地方，"骨架""腰线""胸线"相互间的配合共同创造新字体，"衬线"是和拉丁字母相同的一个构造元素，是字体区分有无装饰效果的基本标准。

2.2.1 虚拟框

汉字的特点确定了其视觉轮廓为正方形，也被时常称为"方块字"。虚拟框是印刷字体在视觉延展效果上界定的一个尺寸框架，如图2-26所示，两个或多个（横向排列）连续字符的虚拟框中间（左、右之间）所保留的距离就是字符的间距，虚拟框的左、右尺寸与间距相关，标准0号字距左、右连续的字符其虚拟框边线是重合的，如图2-27所示。每个设计软件中在调节文字间距时都设定有正、负数值，若数值为正数且数值增加，则字符间距扩大；若数值为负数且数值增加，则字符的间距越来越小直至重合，如图2-28所示。相对应的就是行距，虚拟框的上、下尺寸与行距相关，调节原理和效果与间距相同。虚拟框的尺寸是计算机设定的基本间距尺寸，在实际的软件操作中，设计师会根据视觉效果的需要进行修改。

图2-26　黑体的虚拟框（蓝色线框）

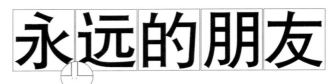

图2-27　标准的0号字距

图2-28　间距数值为负数的缩进效果

在字体设计中，虚拟框确定新字体的视觉轮廓和基本间距，如有改变，虚拟框将呈横向或纵向的长方形，如图2-29所示。

图2-29　改变虚拟框的字体效果

2.2.2 字面尺寸

实际的字符尺寸为"字面尺寸",如图2-30所示,在软件中相应的名称叫"字号"(Font Size)。字面尺寸在文字四周形成一个框架,印刷字体的笔画不会逾越,而设计字体的字面尺寸取决于设计的需要。一款印刷字体在设计的过程中必须制作出连续字号的字体,如图2-31所示,供设计使用,不断增大的字面尺寸相应地会影响文字的"骨架""腰线""胸线"等结构元素。

图2-30 黑体的字面尺寸(红色线框)

10pt 永远的朋友
12pt 永远的朋友
14pt 永远的朋友
16pt 永远的朋友
18pt 永远的朋友

图2-31 印刷黑体的基本字号(局部)

字面尺寸的变化会对文字的认识度和识别性、段落的起始效果及连续性产生影响,在实际设计中也会根据这些设计因子进行理性的调节,从而产生视觉流线,如图2-32所示,需要注意的是,字面尺寸过于细小或连续忽大忽小容易产生视觉混乱。

图2-32 有层次大小的字面尺寸

2.2.3 骨架

字体的基础在于骨架,是字体设定在虚拟框中间的基本线条,如图2-33所示,就像人体的骨骼一样,决定着字体的笔画横平竖直还是圆润弯曲。大家体会平时书写的过程,骨架就像运笔的走势,无论使用毛笔还是钢笔,不关乎笔画的艺术装饰,难看的书写就是畸形骨架的表象,如图2-34所示;相反,优雅的字型则是一副完美骨架的体现。

图2-33　黑体的骨架（黄色单线）　　　　图2-34　学生早期习作（不适合的骨架）

一种字体配套一个骨架，就算十分接近的字体在骨架上也有细微的差异，如图2-35所示，字体的骨架具有唯一性，这也是文字类标志设计时很重要的一个地方，标志有防伪的功能，不能简单随性地使用一种字体来当标志，如图2-36所示。但是在了解字体的过程中，去学习摹写经典字体时，需要细心地领会并严格遵守其中暗藏的骨架，这样才能真正触摸到经典之处。

图2-35　华文黑体(左)与经典黑体(右)的重叠比较　　　图2-36　标志作品

2.2.4　腰线

同一字体不同字面尺寸的骨骼上附着的笔画有粗有细，这种"粗细"就是字体的腰线，如图2-37所示。字体一般会用标注表示不同的腰线，标准的腰线字体称为"regular"，加粗的腰线字体称为"medium"，最粗的腰线字体则为"bold"。或者用"light"表示较细的字体，用"heavy"表示粗点的字体。所以在软件里使用字体时，发现同一个字体会有以上几种不同腰线的标注可供选择。腰线的粗细直接关系到字符重量，纤细的腰线体现字符设计的骨感，丰盈的腰线体现字符字意的分量感。

一套设计完整的字体拥有递增式的腰线，它们有相当严谨的比例尺寸，绝对不会肆意地放大或缩小，每种腰线尺寸都会配合相应的字面尺寸，使其具备高度的视觉识别性，不相符合的腰线会让人感觉十分别扭，如图2-38所示。

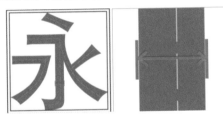　

图2-37　黑体腰线(笔画中的红色标记)　　　图2-38　过粗的腰线影响识别性

当字号相当时，为突出必要的文字信息，应使用不同的腰线，这样能在视觉上感受各自不同体量和样式的字体设计，用于丰富视觉效果的层次感，如图2-39所示。

图2-39　相同字号字体不同腰线的文字设计

2.2.5　胸线

不同设计感觉的字体除了腰线外，笔画之间空间的长短距离是一个重要的设计因子。笔画与笔画之间留存的空间被称为"胸线"，如图2-40所示，是文字设计中的重要部分，也是最能体现文字风格的设计元素，同一字号的传统字体比现代字体的胸线相对要小一些，如图2-41所示。

图2-40　传统黑体"方"的胸线(红色区域)　　　　图2-41 传统字体(左)与现代字体(右)胸线比较

胸线过小的字体虽然看起来显得相对均匀整齐，但是当使用小尺寸字面时，会产生窄小密集的感觉，在阅读的过程中使人烦闷；相反，适当大点的胸线拥有开阔的空间，能让字体笔画自由舒展，显得更加灵动舒畅，如图2-42所示。

字体与版式设计是艺术设计专业学生的一门基础必修课程，课程由字体设计和版式设计两个板块组成。在第一板块学习的过程中，学生将详细的了解文字发展的历程、文字与艺术的结合、中英文字体设计的各自特点以及如何进行中英文多种字体组合设计；第二板块中则学习如何在版面中将文字、图形与色彩自由搭配组合，以适应各类设计的需要。

字体与版式设计是艺术设计专业学生的一门基础必修课程，课程由字体设计和版式设计两个板块组成。在第一板块学习的过程中，学生将详细的了解文字发展的历程、文字与艺术的结合、中英文字体设计的各自特点以及如何进行中英文多种字体组合设计；第二板块中则学习如何在版面中将文字、图形与色彩自由搭配组合，以适应各类设计的需要。

图2-42　标准五号的老黑体(左)与标准五号蒙特细黑(右)

小知识

在现代字体的设计中，将胸线拉长能使字体比较具备现代感，体现简约开放的视觉效果，适合应用在标题或正文中；而古典传统的文字则会将胸线故意设计得相对短一些，表达凝聚内敛的厚重感，在需要集中视觉点的地方可以部分使用这种胸线小的字体，但是不适合大量在文字段落中出现，否则容易影响阅读的识别性和连续性。

2.2.6　衬线

在印刷字体笔画的字脚、末端、连接处以及转折处附加的艺术装饰被称为"衬线"，衬线最早起源于古罗马石碑刻画时保留的线条尾端。早期的衬线概念容易区别基本的宋体与黑体，甚至可以直接说，传统的黑体没有衬线，如图2-43所示。从装饰的角度对字体可分类为：衬线体、无衬线体和其他字体。汉字字体中的宋体字是典型的衬线体，它还有一个特别的装饰名称，在书写笔画结束的地方装饰有类三角形，被称为"鳞"，如图2-44所示。如今拉丁字母中的黑体字为了体现现代感中蕴含的怀旧情结，也会装饰上重新设计的衬线，这种设计在第5章中有详细的讲解。

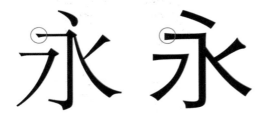

图2-43　传统宋体与黑体　　　　　图2-44　宋体字独特的装饰"鳞"

小知识

在汉字的构造中我们学习了虚拟框、字面尺寸、骨架、腰线、胸线和衬线，其中骨架、腰线和胸线是字体设计中最为重要的，三者在设计师的笔下可共同构建富有创造力的新字体，衬线则根据需要作为点睛的艺术装饰。因此在后面的学习中，无论设计哪种字体，严谨的构造是一幅优秀设计作品的前提。

2.3　印刷字体的使用技巧

在使用印刷字体时，必须注意除了宋体、仿宋、黑体和楷体这些基础字型的字体外，每个设计师的计算机里面都装载了各个品牌的字体库，关键是均不一样。因此，作为初学者需

要记住的是，人为装载的字体属于计算机系统中后来的附加品，当作品在同一台计算机制作和表现时，不存在字体的稳定问题，可一旦进行软件输出后（泛指非同一台计算机之间的输出），不能保证其他计算机也有相同的字体，结果会产生设计上的极大偏差。

2.3.1　预知问题

当设计作品中含有本机上装载的字体时，首先我们要预知哪些输出容易存在问题，主要表现在以下几个方面。

1. 打印或印刷

设计文件传送至数码店或印刷厂时，由于字体不符出现乱码或恢复基本字体，严重时文件出错致使软件不能顺利开启。例如，在书籍装帧设计（样本、画册等多页设计项目）中内页的排版上，使用不同字体有着完全不同的字符尺寸，由于字体的改变，使整书的全部版面产生移位或错版，会给设计单位和印刷厂带来不可估量的经济损失，严重影响其专业品质。

2. 非同一台计算机的再次修改

设计文件中使用特殊字体，该字体未能在其他计算机中扫描到，导致设计修改无法进行。例如，设计标题（或标志，常用这种方法）时，在某特殊字体的基础上进行的变形，由于字符未能正常显示，使现有的设计修改进程无法完成。

3. 作品沟通过程中的展示

设计文件的定稿经常需要多个方面的沟通与讨论，在最终效果未确定时，设计师为方便作品的调整，会使用设计稿的源文件，字体的不稳定性会给双方带来不必要的麻烦与误会。例如，甲方指定的字体未能及时出现在确定方案的阶段上，无法进行必要的设计表达和呈现应有的效果，容易留下不尊重对方的印象。

4. 甲、乙双方的方案汇报

方案汇报是充分展示设计师思想和提升设计效果的一个平台，为了体现设计的风格，会使用与之相呼应的艺术字体，如果原本使用的艺术字体无法呈现，就会致使多媒体演示汇报的效果大打折扣。例如，PPT演示汇报时使用的投影仪，受环境和机器客观原因的影响，当字体过于纤细，就导致与会人员无法从大屏幕上看到应有的文字信息，使本该出彩的多媒体演示汇报无法达到预想的效果，影响整个设计团队的专业素质。

2.3.2　解决问题

如何解决上述的问题呢？接下来，我们从设计软件（主要针对基础软件，不包括合成软件和插件）的角度逐一找到解决的方法，它们是需要我们认真学习和对应软件中各类问题的实用技巧。在大学一年级计算机基础课程的学习中已经了解了位图软件与矢量软件的根本区别，矢量软件中的字体均为路径链接的，并非真实存在于设计文稿中。因此，如下技巧的说明相对容易理解一些。

Adobe Photoshop：一款相对于其他软件来说最不需要担心字体变化的软件，是这些基础软件中唯一一款制作位图的软件，几乎所有学习设计的学生都会使用它，具备强大细致的图形制作和修改功能。在Photoshop中使用的特殊字体，只要不重新修改（改文字、大小等修改动作），文字的显示就没有问题，因此转换字符需要谨慎处理。字体一旦"栅格化"后，字符转成图符，就完全改变其性质了，使用"注释工具"方便修改。

Adobe InDesign：一款用于大批量文字作品的矢量排版软件，可制作书籍装帧、杂志编排、多页样本等版式设计。在印刷前打样校对的过程中可能需要进行多次修改，正确的做法是将InDesign的源文件输出前进行文件打包（主菜单：File（文件）→Package（打包），这样设计中所含的特殊字体和图片就能保证正确的路径链接，以便后续衔接人员的技术修改，使设计版面在任何情况下不偏移、不错版。

Adobe Illustrator：一款进行矢量绘制、单页制作的矢量软件，可用于字体设计、标志设计、插画绘制以及单页版式设计等。无论是在设计交流还是后期打样、印刷过程中，一个设计稿均保存两种文件模式（转曲模式和非转曲模式），文件的名称建议如"标志设计-转曲.ai"和"标志设计-源文件.ai"，确保储存时不会相互替代，输出的一定是转曲模式文件。

该软件在字体的变形、合成等方式上更易制作，能够根据个人的想法来设计并更改字体的骨架。Adobe Illustrator的路径线条是等宽的，勾出同一字体的笔画中心线，也便形成了该字体的"骨架"，之后再通过更改调整路径的线宽来改变字体线条的粗细，即字体的"腰线"，形成不同的字体样貌。最后要将路径扩展为可填充的"面"，就可添加需要更改的颜色了。且在后期印刷中，不论放大或缩小，均不会改变图形的质量，不会出现马赛克的状态，如图2-45所示。

图2-45　103纪念
设计者：张扬

CorelDRAW：与Adobe Illustrator软件功能和作用基本一致，是由Corel公司开发的矢量图形软件。方法同上。

Adobe Flash：一款经典的制作二维矢量动画的软件。特殊字体属于系统的路径链接，因此正确做法是将字体"转换成图形"，用图符形式表现，但是需要设计师对特殊字体进行记录，方便修改。

Adobe Dreamweaver：一款用于网站开发的工具，适用于多媒体网页制作的项目。因此，在设计特殊字体时，需要在Photoshop软件中制作特殊字体，保存.png或.bmp格式切片后，置入Dreamweaver中，简单地说，就是以图片形式存在于网页中。需要注意的是，Photoshop制作的图片分辨率不宜过高。

3ds Max：一款用于多维建模和渲染的三维软件，在室内设计、建筑设计、产品设计、展示设计、网页设计和动画设计中使用。在3ds Max中涉及的字体（如产品上的品牌标志、商业空间中的企业名称）不可以直接进入修改面板中拉伸。技巧在于，字体初始化时为二维线状态，只需稍微在修改面板中编辑一下二维线，使其稍作调整，此时的"字体"并非链接路径时的"字体"。如此，在进行下一步渲染和做后期时，就不会因为建模中的字体链接导致效果与实际不符合而返工重新制作了。

AutoCAD：一款用于二维绘图、详细绘制和基本三维设计的软件，通用于室内设计、建筑设计、规划设计等施工图和产品设计的三视图。使用特殊字体置入CAD后，将文字的轮廓线"炸开"再"群组"，保证字体成为后编辑的二维线，适合于展示空间中企业特殊字体等

设计项目。

Microsoft PowerPoint：一款用于视频演示的多媒体软件，是所有设计师在汇报和交流方案过程中十分通用的手法。如果在本机（是指制作此PPT的计算机）上进行播放，就不存在字体变化的问题，但实践经验告诉我们，多数情况下将使用对方提供的电子设备。为保证字体的稳定性，可将播放的PPT文件打包成CD（主菜单：文件→打包成CD），操作起来不需要太多的技术含量，还能直接刻盘，在DVD影碟机中播放。

综上所述，各位初学者们千万别小看了文字（包括汉字与拉丁字母文字）输出中的各种技巧，它们是很基础的实操知识，能反映出一个设计师的专业深度。同时，这些技巧细微又实用，适合于任何一个设计专业的学生，它们不需要非平面类专业的学习者将整个平面专业的所有课程都通读一番，就能轻松地排除设计道路上的小障碍。

这些技巧来自长时间在设计第一线工作时所积累的专业经验，也是作者在多年授课过程中需要不断提示学生的，因为这些"小障碍"也只有在真正设计实践的过程中才会遇到，否则百密一疏终将带来功亏一篑。

汉字字体设计公司

1．汉仪公司

北京汉仪科印信息技术有限公司（以下简称"汉仪公司"）成立于1993年，是中国最早专门从事专业字形设计、汉字信息技术研究、字库产品开发、汉字应用解决方案的高新技术企业。2005年汉仪公司率先在国内市场推出30款Open Type字库，填补了中文字库在该字库格式上的空白。

汉仪公司已于2012年2月启动第一届"字体之星"基金计划，对优秀字体设计作品及作者提供基金奖励，如图2-46所示。"字体之星"基金计划每两年举办一次，旨在鼓励设计师的设计创新力，提高大众对字体设计的关注度与喜爱度。申报"字体之星"基金计划可登录"字体之星"官方网站下载资料申报参加。

2．造字工房

造字工房创立于2009年年初，专注于汉字新字体字形设计与开发。整个设计团队由从事多年商业设计的平面设计师和专业字体设计师组成，对汉字持有深厚的感情，多年来一直致力于汉字字体字形的设计、应用和研究，如图2-47所示。造字工房专注于为客户在品牌推广方面提升视觉优势，从而直接影响企业品牌的价值提升，并努力让视觉设计师在设计过程中有更多的优秀字体选择，使其能更好更快地完成设计项目。

图2-46　汉仪"字体之星"基金计划大赛

图2-47　造字工房官方网站

　　造字工房许多优秀的字体得到众多知名企业的青睐和采用，一些具有前瞻性的企业客户甚至设计开发了以自身企业命名的专用字体。随着业务拓展和客户需求的增加，也相继成功开发了造字工房俊雅、尚雅字体，更推出了悦黑系列字体，并同时有多款字体正在陆续设计开发中，即将逐一面世。

> **致谢**
> 本书列举了很多造字工房的优秀设计作品，在此表示感谢。
> ①文鼎字库；②华康字库；③蒙纳字库；④康熙字典体。

3．北大方正公司

　　北大方正是中国较早从事中文字库开发的专业厂商，也是最大的中文字库产品供应商，现拥有各种中、西文以及多民族文种字库数百款。作为享誉全球的方正中文电子出版系统的重要组成部分，字库产品可以跨平台使用，运行基于Windows和Mac平台的应用软件。在国内有近90%的报社、出版社、印刷厂每天使用方正字库排印大量的报纸、书籍、杂志、教材、文件、包装等，海外使用中文的报刊中，这个比例已经达到80%。由于国内主要视频设备厂商选用方正字库，使CCTV、BTV、凤凰卫视等各大电视机构每天都向千家万户传送用方正字库制作的新闻、体育和文艺节目。方正字库成为市场上使用最多的中文字库产品。

　　北大方正公司举办的"方正奖"中文字体设计大赛，历经10年，已经成为中文字体设计领域中具有影响力和号召力的设计赛事。

获设计大赛一等奖的作品《渍体》（见图2-48），其创作的最早意念是由明版古书《易经》引起的。明版宋体字是带有斜势的，有动感，不时还有瑕疵，点点痕迹竟然很美。后又发现书法中行草的笔势中藏有明显的黑白灰的变化，便又结合行草中的结体来营造动感空间，同时加强瑕疵的位置。笔画上利用黑体简约有力的现代感，便形成了这套渍体字。这套字既可用于正文，又可用作标题字。

获设计大赛一等奖的作品《笔墨的表情》（见图2-49），用难以控制的激昂笔触，表达直率的英雄主义情怀。

图2-48　获一等奖的作品《渍体》　　　　图2-49　获一等奖的作品《笔墨的表情》

4. 字体传奇

字体传奇2012年以群的形式进行设计交流，2014年字体传奇网站成立，是中国首个字体品牌设计师交流网站。字体传奇网是以字体、标志、品牌、创意、字库素材下载、设计师学习交流、设计教程公开课、交互为主的一个平台，如图2-50所示。

图2-50　字体传奇官方网站

字体传奇网聚集了10万多个字体设计师、标志设计师、品牌设计师等众多设计师，这些设计师覆盖了全国30多个城市，设计师们一起联合开发字库设计，设计属于自己的字库品牌作品。比起端正严肃的字体，字体传奇更多是设计艺术字体、线型字体、创意字体等，且涉及众多素材字体，字库庞大，以求为社会提供更多时尚个性、与众不同的新颖字体。

 思考练习

一、填空题

1．计算机中的字体文件夹里面最基本的汉字字体分别是_____、_____、_____和_____。

2．唐代的_____是中国书法发展的巅峰，因此也顺理成章地成为雕版印刷字体的重要参考。

3．篆书是我国书法比较古老的一种书写形式，分为_____与_____。

4．文字的结构基于_____，是决定字体变化走势的根本。

5．本书提到的可制作字体设计的矢量软件分别是_____、_____、_____和_____。

二、选择题

1．（　　　）是印刷字体在视觉延展效果上界定的一个尺寸框架。

 A．虚拟框　　　　　　B．骨架　　　　　　C．腰线　　　　　　D．衬线

2．CorelDRAW是由（　　　）公司开发的矢量图形软件。

 A．网景　　　　　　B．Sun　　　　　　C．Adobe　　　　　　D．Corel

三、问答题

1．简述非印刷字体有哪些？

2．简述什么是文字的腰线。

3．印刷文字时常常会遇到哪些问题，如何解决这些问题？

 实训课堂

实训课题一：标准印刷字体训练。

内容：练习模拟宋体与黑体的字体写作规范。

要求：按照本书提到的汉字构造，找到汉字的虚拟框、字面尺寸、骨架、腰线、胸线、衬线，清楚标出后，模拟宋体与黑体的字体规范，每个字体要求写出10cm×10cm的6个不同的大字。

实训课题二：下载并掌握软件使用。

内容：下载书中提到的软件，并熟练掌握至少一个可应用的字体设计软件。

要求：下载正版软件，学习并熟练掌握软件，能进行基本的字体设计。

第3章

汉字的创意设计

学习要点及目标

- 学习汉字创意中所蕴含的情感寓意。
- 思考文字设计方法。
- 掌握文字多彩各异的效果表达，并应用到实际设计创作中。
- 学习文字创意设计的基本流程。

本章导读

　　印刷字体指供排版印刷用的规范化文字形体。中国汉字习惯用宋体、仿宋体、楷体、黑体（方体）和各种美术字。字形有长、扁，粗笔、细笔之分。印刷字体有很多不同的设计，每种字体都有自己的独特形态，各有不同的美观感觉。中文字字数多，设计比较难，但由于数码技术的进步，印刷技术数码化，数码字体的制作比较容易，中文字体的数量逐渐增多。整体来说，用来排内文的字体，字形离不开上述的各种字体。比较新颖的设计，用来排标题较为合适。

　　如图3-1所示（第五届方正字体大赛创意组一等奖作品，作者：李岩松），印刷字体的设计和展示只能显示部分字体，受众可以从数量有限的字体中感受到整体的风格与特征，字体的笔画、骨架在代表字中均能体现出来。

图3-1　印刷字体（作者：李岩松）

3.1 汉字设计的必要性

　　现如今能看到的有形设计之中，可以没有图形或色彩，但一定有文字。文字作为最基本的设计元素，从古至今都存在。汉字是使用人数最多的语言，在东南亚很多国家都有汉字的

身影，如图3-2所示，在华人的世界里，汉字必不可少。新华社的统计报告显示，目前汉字总数已经超过8万个，这么庞大的文字系统背后，是悠久文化的支撑与历史的积淀。素有"玩转汉字的设计大师"之称的毕雪峰曾说过："汉字最能代表中国！"

图3-2　日本的食品包装

3.1.1　汉字与拉丁字母的差异

在文字设计的形式上，汉字与拉丁字母有很大的差异，文字的数量决定了汉字不可能像字母一样形式繁多，从设计类型上分为印刷字体和特定字体，如图3-3和图3-4所示。印刷字体主要是利用软件设定可以进行国际编码的通用字体，这种设计大多数以结构笔画为主，字体的独特性与易读性兼顾，所以在字库中汉字的字体远不及字母的字体数量。特定字体则是根据品牌标志、海报、包装、网页、书籍等特定项目而设计的字体，讲究个性，不可通用。而汉字的造字特点更不可能在设计中过于简洁图形化，融入必要的结构骨架和文字语义才能将汉字的内涵与创新的外延在作品中表达出来，一味地追求形式只能使设计浮于表面，必须从理解中国文化的视角才能真正进行汉字的设计。

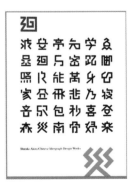

图3-3　印刷字体　　　　　图3-4　特定字体设计

汉字的字体设计作为我国设计师们设计的基础，是有其必要性和重要性的。只有充分了解并夯实基础，能够自如运用且通晓每种汉字字体设计的结构，才能在此基础上重新进行解构并设计新的字体。

3.1.2 汉字的传统艺术

汉字作为一种书写文字和传统艺术，历经几千年，奠定了深厚的历史和丰富的文化，它一字多意、一字多音和一字多用的语言特色在设计中让我们应接不暇。汉字的字型之优美，还衍生出另一种艺术——水墨书法。所以，无论是从传统的还是现代的角度去思考，汉字的设计都具备相当广度和深度的创意空间，特别是在各类平面设计项目中，汉字设计尤其重要。

在我国，几乎所有的商业设计都涵盖有文字这一项，汉字的设计品质浓缩出一个企业的文化、形象和长期苦心经营出来的一个品牌，它恰当与否的设计，能够影响产品在市场上的行销，左右消费者的购买行为，培养受众的品牌忠诚度（宝洁系列产品的标志如图3-5所示）。汉字在众多设计里有着主导的地位，它可以调整整个设计的基调与形式，图形和符号的应用都会兼顾到汉字的设计风格，在色彩的使用上也会遵循整体的视觉感受。

图3-5　宝洁系列产品

3.2　汉字创意的获取

中国古文字学家认为，汉字的发展曾经历了绘画、象形、意会、指事、形意等几个阶段，在它漫长的发展和演变中，产生了许许多多字体和字形，为汉字优美的字形塑造提供了良好的基础。汉字的创意不同于一般的设计，一是字体的设计要受到文字本身结构的限制，创意只能在一定结构下实施；二是它的艺术功能中往往包含着文字的意义。谙熟汉字的受众会感到汉字设计不仅在字形构成上富于变化，而且内涵中蕴藏着的中国文化也相当丰富。拉丁字母或其他文字难望其项背，汉字的创意设计绝不仅仅只徒有形式，它还载负着情绪、姿态、动作、思考以及许多其他文化的情感信息，汉字设计中"象形模拟""造型会意"和"事有所指"的创意思路，常常以这些情感因素为设计基础，这就是汉字设计中时常提到的"情感化"设计。

3.2.1 象形模拟

象形模拟是远古汉字的造字方式，源于象形文字的基础创造出当今大部分的汉字字符。象形模拟的手法是指用线条勾画事物的形态，以形表意，这也使得汉字具备了图形的功能，如图3-6所示。

　　所以，象形模拟的创意思路属于情感的直接表达，不隐藏、不晦涩难懂，用较为简单的形式直白表达文字。就像人的表情一样，喜怒哀乐全在脸上，可以透彻地抒发文字情感，相对比较适合字型简洁且含义单一的汉字设计，过于深厚的内涵和复杂的字型难以用象形模拟的思路去创意，这种创意思路较之汉字的其他创意方法相对容易一些。

　　如图3-7所示，"羊肉串"的字体设计，整个设计把握住"串"的概念模拟肉串形式，以重复增加文字的内部笔画为基础，所有文字的中线垂直对齐，增强了视觉感官上的识别性。

　　如图3-8所示，象形模拟的字体设计，直接借用了象形文字的造字手法，用简约的线条勾勒出每个字符的形态，体现可爱、单纯的设计效果。

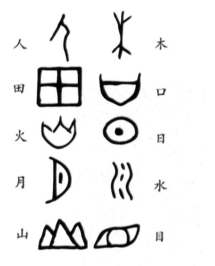

图3-6　古老的象形文字　　　图3-7　"羊肉串"字体设计　　　图3-8　象形模拟的字体设计

　　图形感最强的象形模拟，能将文字情感表现得一览无余，例如，圆圆的字型让观者感受到圆满、美好，或者留下可爱活泼的印象，如图3-9所示；弯曲的波纹笔画带来反复、灵动的视觉体验，如图3-10所示；几何形式的文字能左右人们的方向感和速度感，密集的线条带来紧张情绪，稀疏的框架给人以空灵的感受，如图3-11所示。

图3-9　"圆、日、明"　　　　图3-10　"风、水、鱼"　　　　图3-11　"上、下、白、黑"

　　象形模拟的创意手法虽然简约直白，但并不简单，时常考虑不同项目的受众情感需求，设计中加入了对比的想法。例如，对于"山"的创意设计，需要考虑的是恢宏气魄的山峰还是秀雅的山坡，对于"水"的创意来说，是潺潺溪水还是澎湃的大海，不同的情感感受将设置不同的文字形态。

3.2.2 造型会意

汉字的构字手法还有会意，会意就是用两个或两个以上的字组成新字，在造型上是两者合一，属于合字表意的造字方式。造型会意是以象形模拟为基础的创意思路，但是象形模拟的字型一般简洁且模拟的是文字整体，而造型会意的汉字本身为合体字，也就是说，造型是文字的一部分，组合后达到会意的目的，因此在设计手法上增加了文字的字型和含义的难度。

造型会意的设计手法虽然还能看出象形模拟的影子，但是表现出来的效果没有那么直白，属于两者都要兼顾的创意手段。它的创意思路需要考虑的因素和使用的手法会多一些。

整体式的设计更贴近汉字的基本骨架，是在笔画的造型下表达汉字含义的设计手法，如图3-12和图3-13所示。这种整体式的设计，主要在一些小的结构上进行微调和整改，用线替换点，以面表现线，基本不会脱离文字的基本骨架。

图3-12　"黑纸百科"文字设计　　　　图3-13　"纸片"切割造型

组合式的设计是由多个造型元素组建成的会意汉字，在造型上，注重造型本身与汉字含义之间的关系，如图3-14所示，在布局上根据平面构成的聚散、疏密、虚实、深浅、律动、排列的形式，笔画元素或象形模拟或概括成点、线、面，在文字骨架的支持下重新设计。

图3-14　墨运动字体设计系列

在会意中，将造型的结果通过色彩、质感等视觉体验辅助来表达文字内涵，如图3-15所

示，这些都是需要考虑到受众情感的，如图3-16所示。

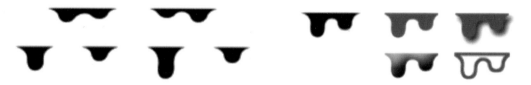

图3-15 "墨点"的造型元素　　　　图3-16 设计元素在意会上的不同表达

3.2.3 事有所指

汉字的指事构字法，是指用象征性的符号，或者以象形字为基础，增加标示性元素，来组成的文字。用特定元素直接有所指的汉字，如"一、二、三"用线条元素直接指代；在象形字的基础上进行增加的汉字，如"刃"，在文字"刀"的边缘加上"点"元素，直指刀口，表示刀口的位置。

 3.1

事有所指的创意来源于指事，因此，这种创意思路有两种设计手法：解译原型和附加元素。

1．解译原型

解译原型的设计手法主要是以不添加其他元素为前提，在原本的字体上进行添加、省略、共用等创意，这种设计需要巧妙地构思，才能在有限的设计范围内表达清楚。如图3-17所示，"留白"汉字设计，属于解译原型的设计手法。利用文字局部的全包围部分，将其中的笔画省略填白，填白部分形成大块的"面"与其他笔画的"线"形成鲜明对比，两个文字并联一块，增加了填白面积，强调事有所指的设计重点，以呼应词组的含义。

2．附加元素

附加元素与之相反，是利用额外添加的设计单位做出彩的效果，附加元素不宜复杂，不可逾越主要字型。如图3-18所示，"狼"汉字设计，属于附加元素的设计手法。作品为金犊奖七匹狼品牌商业类获奖作品，主创文字为"狼"暗指"狼"，用衬衫扣子这个点元素，将两个文字联系在一起。

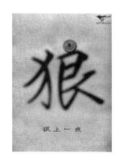

图3-17 "留白"汉字设计　　　　图3-18 "狼"汉字设计

当然，也有的设计手法将两者巧妙地结合起来应用到设计中，如图3-19所示。"错位"汉字设计，属于解译原型和附加元素共用的设计手法。将"错"的笔画减少，"位"的中间笔画修改成"×"的图形，这是解译原型的设计点，添加的田字格与书写偏移的文字形成附加元素的手法，两者都意在凸显文字本义。

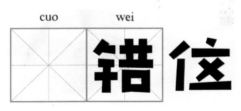

图3-19　"错位"汉字设计

事有所指的设计手法较前两种都难一些，表达不那么直接，但是又不能太晦涩，想法需要巧妙与精准。巧妙在于不留痕迹地引导受众思维与情绪，这就需要学生在生活中多加观察，将源于生活细节里的习惯与喜好进行提升，至设计中可以采用的元素，这样才能使受众在接受和理解作品时在认知上达成共识，精准的设计则是将受众意想不到但一点即透的情绪准确释放出来，达到事半功倍的视觉效果，现在很多设计都应用了事有所指的设计手法。

3.3　设计方法的表现

理解了汉字构造特点和学习创意思路之后，在接下来的过程中，会不断涌现出天马行空的设计方法，来拓展实现大家的创意思路。但是"天马行空"有时并不实际，因为不是所有想象中的设计方法都能为我们所用，还要真正能够"脚踏实地"地落实在纸面上。现在很多的设计素材都能告诉初学者，汉字设计有几种方式：例如笔画相连、局部共生等，如图3-20所示，但是这些设计方式不是随意使用的，汉字构字的独特性就告诉我们，在文字设计中的每个元素和每次搭配都必须有根有据，搭配的形式不要过于复杂，经不起推敲的设计手法容易误导受众，产生歧义，如图3-21所示。我们需从理性可行的角度，深入汉字本义与结合实际，实操解构汉字的设计方法。

图3-20　笔画相连的设计方法

图3-21　"立乐"或"音乐"

3.3.1　魅力笔墨

　　书法是将笔者思想和精神融合到书写创作中的一种艺术，以激发受众的审美情感，我们都有一种书法情怀，这是欧美国家的设计师不能体会到的，也不具备的。

　　在汉文化中成长起来的设计师，将"六书"中的"象"和"形"拿捏适度，不脱离世间的万物，集特有的设计智慧，在传承笔墨情趣的同时，还将这种情趣再次雕琢，从不同的视角将书法艺术转换成设计元素。在当代日本的设计中，他们的设计师较早对书法进行了深入的研究，时常利用汉字和书法中的形式去概括设计元素，如图3-22和图3-23所示，因此在日本有大量书法撰写的日文假名，运用在各类设计项目中。韩国也不例外，为体现事物的厚重和积淀，也会使用书法手段去表达，如图3-24所示。由此可见，中国书法中的汉学文化在世界平面设计领域中有独特的影响力。

图3-22　日本书法艺术字体设计　　　　图3-23　汉字设计　　图3-24　"理想国秘符"海报

　　与之比较来说，我国的设计师能从汉字本体深层次的意义中发掘蕴藏的本土文化，从而去探寻独特的设计元素和创意灵感，去表达更纯正的中国汉学文化，用书法的设计手法体现汉字设计的情感化，给受众创造一个张弛有度的视觉空间。我国很多著名的设计师都对水墨和书法情有独钟，时常应用在自己的设计作品中。如图3-25~图3-27所示。

图3-25　第六届深圳国际水墨双年展海报　　　图3-26　广岛60周年纪念海报和意匠文字书籍

　　直接书写采用纯手写的书法体例，再用计算机翻制成电子文件，使用在各个设计中。如图3-28和图3-29所示，是借用名家的气场承托产品或宣传品牌，主要体现设计中传统厚重

的企业背景。借鉴笔体是指借用流传甚广的经典书法作品，将其中相关的文字（或整体或单独）提炼后进行重组，选用的作品和书法家应是众人皆知的，这种设计手法则用于特殊场合的设计，如图3-30所示，以提高受众的关注度。

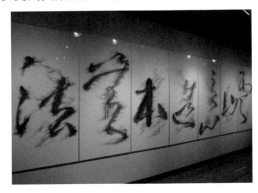

图3-27　第六届深圳国际水墨双年展的作品

图3-28　名家题字

图3-29　地产广告

图3-30　陈幼坚设计作品

 知识拓展 │ 3.2

水墨文字

　　水墨风格的字体是一款充满了中国风水墨特色的字体。其主要的表现手法便是运用中国传统书法的书写形式，以墨汁及毛笔书写出具有泼墨效果的字体，如图3-31所示。

　　水墨字体的设计方法可分为两种。一是笔墨书写后扫描导入计算机，方便选择更为满意的文字，且运用后期制作软件进行二次修改，注重平面构成上的聚散、疏密和虚实，不改变自书写的文字结构和骨架，在此基础上可对文字的笔触进行细微的调整；二是直接在计算机绘图软件上进行字体的制作，可将印刷字体和毛笔字体的笔画相互穿插应用，采用打散重构的修改方式，在相适宜的设计点上进行创作，特点仍然借用的是书法字体的原型。字体笔画之间的穿插是构架和笔体两者相互搭配。

　　靳埭强，在平面设计界是当之无愧的大师级人物，他极擅长将水墨融入设计之中，用现代的设计手法重新呈现水墨语言。

图3-31　水墨文字设计

　　如图3-32和图3-33所示，这是靳埭强先生在台湾应邀参加的海报展中的作品《汉字》中的两幅，字间贯穿随性笔墨，表现风的骤动无影，山的伟岸博大，墨迹虚实结合，浓淡适宜。

图3-32　《汉字》——风

图3-33　《汉字》——山

3.3.2　古韵重现

　　悠久历史积淀出丰富的汉学文化，老祖宗们代代相传留存给我们太多值得传承和学习的艺术瑰宝，除了典藏的书法以外，传统建筑、吉祥纹饰、明代家具、雕刻艺术都能给汉字设计带来不一样的创意手法。特别是吉祥纹饰，整个受汉学影响的国家和地区在设计中均能看到这类设计的影子。

1. 吉祥装饰

　　我国的传统纹样具备浓郁的民族特色，是数千年流传下来的民间艺术形式，特别是吉祥装饰还在日本、朝鲜等东北亚国家还有华人地区都深受欢迎，如图3-34和图3-35所示。这种纹饰使我们能以艺术的手法概括表示美好、祥瑞的形象，用来表达愿望、理想和情感，正因如此，"福"字和"寿"字在这些纹饰数量中占有很高的比重，"福"字纹样几乎能设计出人们所有的祝愿，如图3-36所示。"寿"字分为圆形和长形，长形富有"长寿"的意思，如图3-37所示。由此可见，汉字与纹饰之间有着密不可分的关系。而这些装饰则时常用于建筑和物件上，作为汉字设计的创意手法，我们可以把文字内涵与吉祥装饰进行结合，创造出新

的视觉体验。

图 3-34　日本吉祥装饰字体：义、孝、禧

图3-35　朝鲜吉祥装饰字体：龙

图3-36　传统"福"字的设计样式

图3-37　传统"寿"字的设计样式

　　我国传统建筑的装饰具有典型特质，也多为表示美好的含义，是很多平面设计师的灵感之源，在汉字设计中能够采用建筑的装饰元素来创意字体，如图3-38所示。装饰构件各异的造型能很好地与字体笔画相衔接，而且极富图形感，能带给我们眼前一亮的视觉效果。利用建筑装饰的构件进行设计，需要以文字造型为根本进行融合，而不是为了装饰而装饰，必须符合文字的本义，这种创意手法有相对的设计规律，如图3-39~图3-43所示。

图3-38　部分窗格图案和形式　　图3-39　字体设计——苏州印象　　图3-40　字体设计——杜甫草堂

图3-41　字体设计——中国居　　图3-42　字体设计——中式建筑　　图3-43　字体设计——家具

2. 印章雕刻

仿古刻章的做旧效果，这类创意设计一般选用书法体例中的篆书、隶书，篆书相对隶书识别性弱一些，所以采用隶书进行的创意设计针对的受众更普遍一些，如图3-44所示。在文字设计的外包围部分，不宜修饰得过于平滑或过于方正，应尽量体现出印章拓印的斑驳和不规则效果，采用的字体颜色为正朱砂红，显得真切，如图3-45所示。还有一种创意来自木版雕刻效果，选用的字体体例需要高度的识别度，笔画处理成粗犷的风格，显示出雕刻手法的原始风貌，字体的色彩或红色或黑色，冷色调（如蓝色或绿色之类）皆不符合传统用色的习惯，如图3-46所示。印章雕刻的创意手法可以表现多样风格，古朴素雅或高贵奢华，除了本身汉字的设计外，在后期制作选用的印制纸张或材料上都可以将这种设计风格充分展现。

图3-44　明清印谱　　　　图3-45　"上品"字体设计　　图3-46　"谭木匠"字体设计

3.3.3　现代图语

图形丰富的视觉语言已是当代设计师们的最爱，简洁与趣味表现力使它能够超越国界也能准确地传递所需信息，日本的福田繁雄先生就擅长用极简的图形进行设计，他大部分的作品都是采用这种设计手法完成的。现在，我们将图形加入汉字设计的手法中，让这些字体看起来更加有趣，用它独有的视觉语言来阐释汉字的内涵。

 小知识

福田繁雄，日本著名设计师，与德国的冈特兰堡、美国的切瓦斯特并称"世界三大平面设计师"，主张"设计中不能有多余"的设计观念，他擅长利用简约的图形去表达深刻的含义。如图3-47所示，福田繁雄利用人腿（和手臂）组建数字，既充满创意，又吸引眼球。

图3-47　福田繁雄的字体作品

1. 表意插图

利用简洁明了的插图与汉字结合的形式进行设计，是充分体现汉字中象形模拟的一种创意手法，如图3-48所示。在形式上，插图图形的样式应和字体笔画相符，尽可能地模拟出汉字的形态，插图的形态不可以大于汉字，否则就会破坏文字的骨架、腰线和胸线之间的构架关系，显得喧宾夺主；在色彩上，图形与文字可以选择统一色系，如需表现虚实或主次关系的汉字设计，一般字体颜色深于图形颜色，如需表现相互呼应的关系，可选用一致的色彩，除了彩色系列外，黑白正负的效果也是一种设计手段，黑色相对重一些，所以在面积上会小于白色图形；在表意上，选用的插图需做到简洁概括和清晰明了，具有较好的识别性，图形符合笔画走势，必要时，可以局部点缀，以便更好地进行解释和说明。

	= 茄子		= 鸡蛋		= 洋葱
	= 面条		= 蜂蜜		= 柠檬
	= 桃子		= 饮品		= 公鸡

图3-48　可以象形模拟文字含义的简约插图

融入文字的插图不论是形式还是色彩都需要与字体同步，且表意插图应该高度概括文字的本义。这种设计风格适合图形性较强的设计项目，对于理性科学等严谨方面的内容不宜用此手法。在表意插图的创意手法中，比较经典的案例就是日本设计师广村正彰先生在东京丸井百货顶层美食街的字体设计，如图3-49和图3-50所示，虽然是以日语形式出现，但其中也包括了大量的汉字，每个字体都经过重新梳理，与相应的插图结合，形象易懂。广村正彰的字体设计还扩展了原本的功能，将各种美食的种类、制作方式全部展现出来，具备强大的广告效应和视觉冲击力，如图3-51所示。

图3-49　东京丸井百货美食街设计（一）

图3-50　东京丸井百货美食街设计（二）

图3-51　具备广告效应的文字设计

 小知识

　　广村正彰，日本著名平面设计师，毕业于武藏野美术大学，在田中一光的工作室工作10年之久，随后自立门户创建Hiromura Design工作室。他的设计风格明显，具有强烈的日本极简风格，被称为"新日本表现主义"中新生代的平面设计师，他推崇"无设计的设计"的思想，此套作品正是采用插图的方式表达国人的传统审美习惯，迎合大众情趣。

2. 符号形式

　　符号与插图都属于典型的现代图语，但这两种创意设计的区别在于，一是在汉字设计的画面中符号形式没有表意的插图；二是表意插图体现出汉字象形模拟的构字特征，而符号则更多的是汉字造型会意的视觉表达。符号形式的创意想法是指高度概括汉字会意中的各种表象，利用笔画本身重组造型的一种设计手段，目的在于让受众感受到复杂深邃的汉字也可以如此简约而富有趣味，具备几何形式的视觉效果。简约的符号形式可以应用在较为理性的设计中，寓意严谨的结构中彼此之间的关系、符号形式概念化，易于适当控制符号形式和种类，因为过多的符号容易混淆结构关系，使受众不易理解原有的设计。

　　符号形式本身简单但在设计中却能用不同的形式去表现，例如，简单的线或单纯的点都拥有不同样式和各异组合，如图3-52和图3-53所示，这些符号在特意地组合设计后都被赋予了新的含义。

线 ———

点

图3-52　线的样式、组合　　　　　　　图3-53　点的样式、组合

知识拓展 | 3.3

线形文字

　　"线"的设计手法在汉字中比较常见，比较接近笔画。"线"能给人延伸的视觉感受，还能根据粗细、单双、曲直、虚实形态分辨出主次、前后等关系。弯曲的线条显得感性而多变，设计中可以将文字笔画像曲线一样连接在一起体现主题，模仿水波造型的曲线能给字体带来动感和活力，如图3-54所示；笔直的线形更具有理性的气场，或连接或分开，在骨架的设计上相对容易一些，不需要像弯曲线形一样考虑笔画之间的穿插，线条粗细的使用体现似断非断的连绵感觉，在整体设计上增加了虚实效果，如图3-55所示；部分使用弯曲线形代替汉字笔画，一是为了凸显线条与原本笔画之间的区别，二是为了彰显汉字本义，这些线条在粗细的设计上也应和原本的笔画有所差异，如图3-56所示；小局部弯曲线形在字体中给人以俏皮的感觉，同便准字体的骨架结合在一起给人巍峨庄严中带着些许动感的时尚感，如图3-57所示。

图3-54　"记忆·那年"字体设计

　　图3-54中，在"记忆·那年"字体设计中，借用标准字体，使用弯曲线形的符号设计手法，将前、后笔画相连。人们常说，"似水流年"，这四个字不论整体还是局部均采用具有水波效果的流线，粗细不等，虚实结合，好比一条涓涓细流与"记忆·那年"主题相互呼应。

　　图3-55中，在"品道思源"的字体设计中，多横平的笔画设计纤细，再用粗线条代替竖直的笔画，汉字有曲折的笔画局部巧妙联系，横平竖直的笔画走向搭配粗细线条的对比，体现了字体及其含义的端正。

图3-56中，"直隶"的字体设计使用多条形式相仿的曲线，以隶书为基本字体，从造型上表达了字体的古老与现代的线性动态的融合，两个汉字重叠共生。

图3-55　"品道思源"字体设计

图3-56　"直隶"字体设计

图3-57中，从其背后的背景图片可看出"雄安"字体是建立在雄安的门楼基础上，大体走向规则的直线造型颇为理性，细微局部的笔画同门楼尾端的翘起交相辉映，使得字体具有个性化的地域特色。

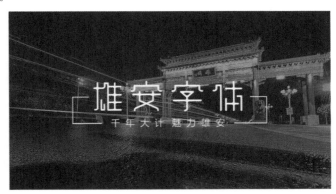

图3-57　"雄安"字体设计

知识拓展 | 3.4

点状文字

"点"的创意手段在汉字中多用于烘托局部的效果，"点"是最小的符号单位，多个散点可以组合成一个面，排列一排的点便形成了一条线，符号"点"具有丰富的造型能力，能组建疏密、深浅、厚重、体量等多种形态，汉字字数较多时表现出来的"点"元素能增加现代感，适合现代简约风格的项目内容，如图3-58所示。"点线"结合的创意在设计效果上

更显活泼，亦点亦线，让初学者有更多可选择的设计元素，值得注意的是，当"点线"一同出现在画面中时，它们是一动一静的关系，少量的"点"元素能迅速集中视点，但是过多的"点"也容易分散视觉注意力，因此在设计中的"点"应用需更加谨慎，如图3-59所示。

图3-58　"品味宋词"字体设计　　　　图3-59　趣味十足的点线结合设计

3. 摄影拼接

现代图形还包括了摄影照片，是汉字设计中比较有趣味性的设计手法，为画面凸显立体、真实的视觉感受。由于采用了实物照片，可能在字体结构上处理得不如前几种设计，因此实物不可能那么贴近汉字笔画，只是在造型上相对呼应，但是采用的照片内容和形象则完全足够解说汉字内涵，优秀摄影照片的拼接还能瞬间吸引受众，让设计绽放出应有的魅力。

摄影拼接的设计手法在处理照片与文字之间有几方面的规则：①照片中的人物或物件形态贴近笔画，符合字体结构，将与字体无关的图像处理掉以免影响识别效果；②照片内容符合汉字本义，人物的肢体语言能够清楚表达和延展文字内涵，物件类别也需与文字保持一致；③摄影照片的色调和字体两者使用同一种处理手法，才能使这种拼接不唐突，设计更加融合统一。这种设计手法适合字数较少的项目，过多的文字会因各异的照片而影响效果，也会使设计师无法顾全大局，一般应用在单个汉字或标题的设计上，如图3-60和图3-61所示。

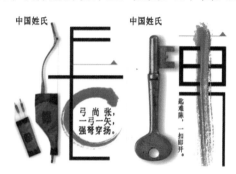

图3-60　"永不止步"字体设计　　　图3-61　中国姓氏"张""陈"字体设计

图3-60中，"永不止步"的字体设计将体操人物与"永"字笔画结合，用运动精神来阐释永不止步的精神。

图3-61中，中国姓氏"张""陈"的字体设计，用相关物件的照片诠释姓氏家族的内涵。

3.3.4　笔体共生

汉字设计中的"魅力笔墨""古韵重现"和"现代图语"这三个创意手法主要是以汉文化为基础，一旦站在少数民族或其他国家的角度，这些设计手法未必灵验。汉字设计的风格是多样的，除了散发出的汉学魅力外，还需要从它身上看见更大的世界，例如少数民族的风情或国际风范，那么，笔体共生的设计手法就是较好的选择。笔体共生是指，当设计需要同其他民族或国家的喜好与风格相匹配时，可以借鉴该民族或国家的本土字体或笔画来进行创意的一种汉字设计手法。

1. 国际风范

我国经济的高速发展，使国际品牌更加青睐这个大市场，众多外企在中国扎根，使得不同文化之间的关系越来越紧密，设计亦如此！当本土的文字设计趋于国际化时，就不得不去考虑中英文之间的搭配与衔接。

国际品牌的中文设计和本土欧式风格的汉字设计是我们在项目中时常遇见的，与拉丁字母的笔体共生则成为设计师们的首选。

雀巢咖啡文字

国际品牌进入中国市场，法律规定在中国销售的产品必须要有中文名称，需要重新对其品牌音译，或另设品牌名称后进行中文设计，这样也便于受众的识别和认知，当然，也有革新后重塑品牌新形象的设计项目。既贴近中国大众喜好又必须兼顾国际品牌的定位，使得这些汉字设计的局限性非常之大，苛刻的条件与精良的效果并存，如何才能设计出两者兼顾的中文字体呢？例如雀巢咖啡的字体设计，如图3-62所示。在汉字设计中沿用了英文字体的飘带部分，采用与其字体斜度、笔画弧度相同的设计，使中文同英文字体的风格呼应，如图3-63所示。这就是笔体共生最经典的设计手法和成功案例。

图3-63中，从"雀巢咖啡"的中英文字体的对比可看出，中文的字体延续使用了英文字体的风格走向，腰线线条加粗，在黑体的标准字体上做了局部倾向"雀巢咖啡"英文字体的改变。笔迹末尾拉出细微带尖的效果，第一个文字的上方拉出横向的贯穿线条，笔画流畅，延续了"雀巢咖啡"品牌咖啡丝滑的意识。

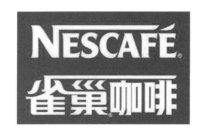

图3-62 雀巢咖啡的字体设计　　　　　　　图3-63 雀巢咖啡的中英文字体

　　这种创意手法也适用于本土欧式风格的设计，字体一般选用衬线字体来体现欧洲的古典与精致，如图3-64所示，设计的要点不在字体结构上，关键在于局部笔画的处理。如：笔画"撇"会参照经典罗马字母的字型进行设计处理。如图3-65所示，这是天津赛睿东森广告公司作品，玛歌庄园地产项目的字体设计。最大限度地呈现这种罗马字母的特点，因此，汉字的局部笔画会略大于虚拟框，且加强腰线之间的粗细差异。

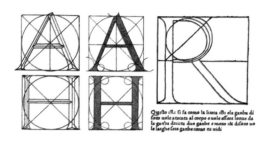

图3-64 1480年文艺复兴时期的完美字型　　　图3-65 玛歌庄园地产项目的字体设计

　　还有一种典型的笔体共生的设计手法，就是借用哥特字体的笔画特点。哥特字体是古老欧洲特有的一种字体，哥特字体以华丽的书写风格著称，有较强的装饰线脚，这种风格还能表达黑暗、怪诞、恐怖、神秘的视觉效果。基本字型可以选择传统宋体，再将衬线和"鳞"部分向哥特字体转换，如图3-66所示。

图3-66 哥特字体与宋体的笔画转换

　　在笔体共生中，此类汉字设计注重线条、花纹的变化，常用植物的藤蔓做延展装饰，重要的是注重在细节上的处理和设计，从哥特字母上提取的装饰纹样，如图3-67所示，从上至下，第一个为水平笔画的衬线装饰，第二个适合垂直笔画顶端或点笔画的装饰，第三个是水

平笔画的起始与垂直笔画的结尾装饰，第四个适合垂直笔画的结尾或点笔画的装饰。汉字设计完成后，再进行整体修饰，从色彩、装饰图案上再进一步完善，如图3-68所示。

图3-67　哥特装饰　　　　　　　　　图3-68　典型的哥特式汉字设计

2. 民族风情

在少数民族的文字中一般接触较多的是满文和藏文。在清代大型建筑的牌匾上均会有满文和汉文的书写，如图3-69所示。另外，书中能见到满汉双语，如图3-70所示。而藏文则被人赞誉为"书写在世界屋脊上的文字"，独特的书写符号使其颇具神秘感和艺术性，藏文历史悠久，是当今藏族重要的交流语言和文字。

图3-69　满语"崇政殿"　　　　　图3-70　满汉双语

以藏文为例，当汉字设计需要体现藏族风情时，那么笔体共生是最好的设计选择，既然选择使用藏文的笔画应用在设计中，那么需要对各种藏文字体有所认识。由于藏文编码的问题，在一定程度上阻碍了藏文信息技术的发展和建设，在输入法和字体上发展缓慢。国家大力支持藏文化发展，在2010年左右由中国藏学研究中心推出了"珠穆朗玛"系列藏文字体，有利于统一和规范藏文编码，利于丰富字体、畅通藏文网络信息传播，如果计算机系统是符合国际藏文编码标准的，就能使用这些新的藏文字体。该系列字体共有10种，分别是：乌金萨钦体、乌金苏通体、珠擦体（见图3-71）、簇玛丘体、簇通体、乌金萨琼体（见图3-72）、丘伊体（见图3-73）、簇仁体（见图3-74）、柏簇体、乌金苏仁体。这些字体国际通用。

图3-71 藏文——珠擦体

图3-72 藏文——乌金萨琼体

图3-73 藏文——丘伊体

图3-74 藏文——簇仁体

这些字体的问世极大提高了设计师的工作效率，输入字体后可以在矢量软件中进行转换和重构。分析藏文的字体特点会发现，由于藏文属于元音附标文字，源于原始迦南字母，因此在字体的书写中也有一条类似"基线"的水平轴，如图3-75所示，弯曲延长且粗细有差异是藏文笔画的典型特征；如图3-76所示，还有较强的手写体感觉。设计的方法与共生哥特字体的设计相同，因此，在与藏文的笔体共生中，字体特征均需在汉字的骨架、腰线、笔画和衬线的设计里表现出来，如图3-77~图3-80所示。

图3-75 藏文——乌金萨琼体（红色水平线）

图3-76 藏文笔画特点

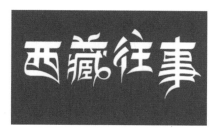

图3-77　"西藏往事"字体设计

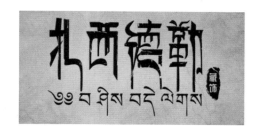

图3-78　"扎西德勒"字体设计

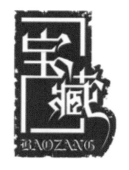

图3-79　"宝藏"字体设计

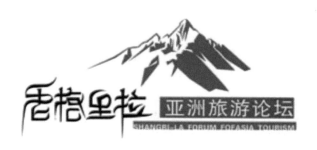

图3-80　"香格里拉"字体设计

3.4　设计效果的表达

　　当字体完成构架设计后，并不代表创意过程的结束，而是进入后期效果的处理阶段，这也是汉字设计的最后一个步骤。文字是各项设计的原始素材，因此，当这些设计项目需要表达相应的视觉效果时，汉字设计的后期处理则与之呼应烘托气氛。那么，在效果表达中我们需要遵循的原则是：不能更改字型结构与外形，效果设定源于创意思路，作品中手法统一略带变化。

3.4.1　视觉空间

　　在设计中空间概念一般指二维或三维空间，二维的视觉效果在前面的例子中列举较多，一般在纸面上的空间主要指视觉立体的设计效果。文字本为二维空间的事物，为了突破常规视觉体验，凸显汉字内涵的表现力，我们在后期处理过程中赋予文字三维、立体的空间。日本著名设计师五十岚威畅甚至不惜花费15年之久研究字体的立体空间感，如图3-81所示，给我们带来了大量奇特的视觉设计，现如今，在计算机与软件的大力支持下，无论是哪种纸面上的空间表达都可以实现。插画风格的立体效果也是不错的选择，它的视觉空间效果更富于奇幻的想象，如图3-82所示。

图3-81　五十岚威畅的设计作品

图3-82　插画汉字设计

　　而在真实的环境空间中，便是直接制作立体的文字。在环境中的空间处理需要注重的是某一特殊角度的立体效果设计，如图3-83所示；还有多层次的凹凸处理，如图3-84所示；或者富有体积感的实物装置效果，如图3-85所示，都是可以应用的，关键是需要根据实际的设计项目要求来进行汉字设计的后期处理。

图3-83　"歌赋"特殊角度的立体效果　图3-84　"字"富有层次的凹凸设计　图3-85　"东西"的体积感

3.4.2　表现技法

　　我们的专业课程里面设置了表现技法，在汉字设计中需要部分表现技法来拓展设计效果，在后期设计的表现中，可以使用的技法有手绘的也有计算机完成的，有手工制作的也有材质拼接的，如何使用或使用何种技法，不是随意想象的，一是由汉字的内涵所决定；二是设计过程中能否实现。

　　具备艺术功底基础的学生都能很好地完成手绘技法，包括水墨、彩铅等；也有凭感觉去制作的，如用水去晕染等，如图3-86~图3-88所示。这些技法可以参照专业表现技法中所学习的各种样式去尝试、去实验。

图3-86　《字运动——水墨》　　图3-87　手绘彩铅上色　　图3-88　清水晕染

　　　　（设计者：常董）

文字表现

软件处理的技法虽然抹去了手绘中人文的感觉，但也有后期处理上的便捷之处（可以修改等），在制作中利于反复推敲和深入研究。例如，笔画的拆解、文字的叠加、打散重组，使用软件中的滤镜效果或综合手绘共同表现文字含义，如图3-89~图3-94所示。汉字设计的这些技法都是难以在纸面上完成的或可由印刷支持的平面效果。

图3-89中，设计元素来源于"想不起来了"五个字，分解笔画，利于软件滤镜将汉字整体制作出模糊效果，表达文案中的主题含义。将五个字笔画做了拆分效果，将文字打碎，借用拼接之间的虚空间体现汉字形态，并分别放置前后不同位置，通过改变笔画的颜色深浅度产生虚虚实实的错觉，营造丰富的视觉效果，紧扣其主题并可以通过文字的设计让人切实感到主题的含义。

图3-90中，"水滴石穿"四个字没有做大的变动，只对"滴"字水字部首与"石"做了设计。"滴"字做了拆分，三点水的最后一点滴落在"石"字上，将"石"字中间贯穿，之下加了做成水滴效果的元素，紧扣"水滴石穿"的含义，使得整体效果极具层次感，画面丰富有趣。

图3-89　文字拆分效果

图3-90　"水滴石穿"的文字表现

图3-91　"南无苦茗"的文字表现

图3-92　"共融艺术"的文字表现

图3-93 "家"的文字表现

图3-94 "乐山"的文字表现

图3-91中，"南无苦茗"这四个字采用了线面结合的设计方式，每一个字由若干条均等直线和斜向笔画同一个方形的面组合而成。黑色的面采用反白效果突出笔画，粗粝的线条线与深色面的融合营造出一种略带粗糙的苦涩质感，同时点到了"苦"的主题。

图3-92中，"共融艺术"四个字在软件中将四个字的字型打碎，重新设定碎片之间的关系与连接，在不改变字体骨架的基础上局部带入俏皮的图形代替原有的笔画，同时用红黄蓝三原色做主色调，追求一种韵律的形式美感。字体中插入麦克风、人物形象、吉他、画板等元素插图，既体现了字体与图形的共融，又体现了各个艺术间的共融，完美契合"共融艺术"的主题。

图3-93中，这是"家"的汉字设计。以我国古建筑的琉璃瓦片屋顶代替了原有的笔画，使得"家"这个字的含义更丰富了些，广义可定义为"国家"，狭义可定义为"小家"。同时，实物与文字的结合使得文字更显活泼与真实。

图3-94中，这是"乐山"的汉字设计，将手绘的水墨扫描到软件中进行的修改处理，既体现了汉字整体严谨的设计感，还保留了山水画的传统韵味。

手工制作与材质拼接是富有趣味的表现技法，手工制作的独特性和材料的质感都能给汉字设计的后期效果增添色彩。

纸，是一种日常生活的必需品，它随手可得，能让我们书写绘画，还可裁可切、易折易型，它的华丽转身能从普通的纸张变成一件艺术品，成为当今设计师和艺术家们在创意设计时喜欢使用的一种表现材质。纸质的艺术魅力感染着我们，巧妙地利用纸的特点，通过精心设计的切割、折叠与组装，能创作出一系列精彩的设计作品。汉字设计与纸艺术在设计师们奇思妙想的设计表达中碰撞出创意的火花，使得汉字作品充满人文气质与诗情画意，凝结出艺术的智慧。

除了纸以外，还有其他很多材质在设计表达时可供选择，根据实际项目的设计需要，只要这些材料能构成"点、线、面"的形态，就能够符合我们的创意想法，将材质进行粘贴、摆放或产生变化，如图3-95~图3-97所示，取得摄影照片再应用到汉字设计中去。

图3-95　纸百科

图3-96　三峡——折叠痕迹效果

图3-97　品牌广告语——用颗粒状材质粘贴

3.4.3　附加装饰

为体现汉字设计中的地域文化特点以及传统与现代的风格，附加装饰是一种比较直观的后期效果。

中式传统的汉字从吉祥纹饰上得到灵感，传统美好的寓意都在吉祥纹饰中得到极好的表达，如图3-98所示。也有的现代风格的汉字设计会装饰一些传统概念的线条，用于体现现代品牌的传统背景，相对会在颜色上向传统色调倾斜，如图3-99所示。

字体中装饰的植物花纹分现代风格和古典欧式风格，其中卷草纹在中外纹饰发展过程中都占有很重要的地位。但现代的卷草纹与古典欧洲纹饰的区别表现出两种全然不同的审美情趣，从古希腊的莲花纹、掌状叶纹、忍冬纹和莨苕叶纹，如图3-100所示，到古罗马和中世纪的各种变化形式，大都以一种井然有序的等距排列的形式出现，构成一种和谐的合乎数字比

例关系的美，一般比较重视被表现对象的实指性内容，所以在古典欧式风格的装饰汉字中都表现得整齐有序，如图3-101所示；而现代的卷草纹则表现出流动的、无法以规律化数字进行计算的非实指性的意象性特征，以平面构成中的聚散疏密为美，因此现代风格的装饰字体展现出灵动活泼的视觉效果，如图3-102所示。

图3-98 传统风格的装饰

图3-99 现代风格的传统装饰

图3-100 莨苕叶纹（植物与建筑装饰）

图3-101 "家宴"古典欧式风格的附加莨苕叶纹装饰

图3-102 "蜜塘"现代风格的装饰

3.4.4　光影变幻

在日常生活中，很多设计灵感来自我们的身边，无处不在的光线、跟随我们的影子、变幻无常的光照也成为现代设计元素的"宠儿"，这些变幻的光影透露出设计的魅力。光影原本为常见之物，但它的强弱又时时刻刻都影响着视觉对物体的感知力，光的照射方向变化造成光影的不同分布，受众对物体的感知效果也会随之变化，因此便塑造出丰富多彩的视觉形象。

光影的运用能体现虚实的设计理念，在这类设计效果的表达中，时常需要搭配深色的背景以凸显光的形态，光的形态有点光源和线光源之分，正视图的光源便是点光，侧视图或运动的光源便形成线光源。在汉字设计的过程中，点线需合理搭配才能表现出自然梦幻的设计效果，如图3-103和图3-104所示，影子是随着物件与光共同形成的，因此，这种自然现象应用在设计中，反映了虚实的画面效果，可将汉字笔画处理成虚实相间的样子，体现丰富的空间感与层次感，如图3-105所示。

图3-103　点和线的光影效果

图3-104　摄影手法的真实光影设计

图3-105　利用影子处理的局部笔画

上述各类技法的后期设计都是遵循必要的设计要求而来，即便是概念设计也会凸显独具匠心的视觉表达，无论是汉字设计的创意思路还是后期效果，都需要设计师们细心大胆的体会与尝试、严谨创新的态度与手法，这样才能真正设计出让人眼前一亮的经典作品。

3.5 设计流程的解析

一个设计师要完成项目的整个设计，需要一套规范的设计流程，也许在实际的操作过程中会略有不同，但是大多数优质的设计作品都是经过前期分析、设计定向、创意构思和确定方案这四大步骤完成的，每一个步骤都肩负了不同的任务和功能，为最终的作品呈现各负其责。无论具体是什么样的设计过程，主要是为了设计项目在感性思考中理性地推进，逐步实现设计目的。字体设计的流程也是如此，也需要经过创意草图、标准书写、确定方案、制作表现或软件效果才能最终完成，其中创意草图阶段是最为重要的。

3.5.1 创意草图

在创意草图的前期分析中，包括与甲方的详细沟通、梳理设计需求、共同确定主题。与甲方的详细沟通过程里设计师需要从专业的角度询问设计的具体内容与数量，甲方的设计期望与目的，可以提供相关类似的案例供甲方参考，从专业的角度揣摩出设计需求，从中提炼创意设计所必需的思路框架，以确定设计风格。

在创意草图的过程中，我们需要使用草图纸或拷贝纸、网格坐标纸、铅笔、直尺、橡皮等工具。很多初学者容易忽略这个过程，比较习惯直接在软件中制作推敲设计，殊不知，鼠标的操作远不及手稿来得方便快速，草图中的一些随性的笔触或是线条能给我们带来不一样的设计灵感，纸面上的修改和推敲能保留不同阶段和时期的图纸，利于设计中的反复对照，因此，创意草图是不可忽视的一个重要过程。创意草图的推敲过程详解如下。

（1）设定必要的虚拟框与字面，确定整体的外部形态。

（2）构建基本的骨架，确定字体的整体走势。

（3）将腰线、胸线附着在骨架上，不断进行考量和推敲。

（4）基本草图完成后确定是否需要衬线的装饰。

（5）后期效果的尝试设计。

3.5.2 标准书写

草图确定后我们开始制作初稿，也就是正式地书写成品字体，这时需要规范专业的绘制，才能最准确地体现草图中所表达的设计想法与字体形态。拷贝纸、网格坐标纸、描图笔、直尺等在这一阶段中仍然需要，圆规或曲线尺则用来针对笔画中的弧线、相交、衬线等局部细节，如图3-106所示。在字体书写中也会有不断推敲的设计过程，它将得到最佳的一个设计作品，当完成后保留下必要的辅助线与成品字体，然后尝试绘制颜色或装饰图案，如图3-107所示。

（1）拷贝骨架是标准书写的第一步，然后需要细致调整到适合设计风格的样式。

（2）描绘字型的笔画，确定腰线、胸线以及衬线装饰，这一步骤十分重要，因为主要的字体设计初稿将在这一步骤中完成。

（3）调节骨架、腰线和胸线三者之间的细节关系，反复思考以确保成品的设计质量。

（4）二稿完成后，设计方案需要制作多个效果供甲方选择，过于单一的表达不利于设计方案的推进。

图3-106　标准的书写过程　　　　　　　　图3-107　标准的成品书写模式

3.5.3　确定方案

在书写的过程中，可能会产生不同效果但基本结构一致的字体方案与甲方共同参考，根据不太相同的设计细节体现所要突出的表现目的，这些细节主要表现有几种：一是在视觉空间、表现技法和附加装饰上的不一样；二是在色彩的使用中，存在细微的差异，因为字体设计会表现墨稿和彩稿两种，这两种设计稿又分支出不同的样式，如图3-108所示。方案一旦确定，就将进入手工绘制部分或是最终电子源文件的软件制作程序，最终设计完所需要的系列效果，如图3-109所示。

图3-108　多种不同色彩和笔画处理的设计方案

图3-109　确定方案后的设计应用

表现制作

　　Adobe Illustrator是一种应用于出版、多媒体和在线图像的工业标准矢量插画软件，作为一款非常好的图片处理工具，Adobe Illustrator广泛应用于印刷出版、专业插画、多媒体图像处理和互联网页面的制作等，也可以为线稿提供较高的精度和控制，适合生产任何小型设计到大型的复杂项目。

　　Adobe Photoshop（简称PS），是由Adobe Systems公司开发和发行的图像处理软件。Photoshop的工作界面如图3-110所示，主要处理以像素所构成的数字图像。使用其众多的编修与绘图工具，可以有效地进行图片编辑工作。PS有很多功能，在图像、图形、文字、视频、出版等各方面都有涉及。

图3-110　Photoshop的工作界面

　　Corel Painter（工作界面如图3-111所示），是目前世界上比较完善的计算机美术绘画软件，它以其特有的Natural Media仿天然绘画技术为代表，在计算机上首次将传统的绘画方法和计算机设计完整地结合起来，形成了其独特的绘画和造型效果。

　　当完成标准的书写这一步骤后，在表现方面需要加入手工的绘制，这一部分是专业软件无法替代的，如图3-112所示。

　　除了手工绘制的部分外，为字体设计应用的便捷，设计时常需要利用专业的软件进行最终文件的制作，在源文件的制作中，一般选用矢量软件Adobe Illustrator，将确定的方案扫描或翻拍至软件中，用路径勾勒出来进行调色，完成矢量软件中的路径调节和文件属性设置。矢量文件没有像素问题，可以任意缩放，适应任何制作，适合制作字体设计的电子源文件，如图3-113和图3-114所示。在效果的制作处理中，用位图软件Adobe Photoshop、Corel Painter等进行后期的仿真效果制作，用矢量软件Adobe Illustrator处理装饰类的设计效果。对于字体设计的初学者，应根据源文件和效果处理的各自需求选择相应的合适制作软件。

图3-111 Corel Painter工作界面

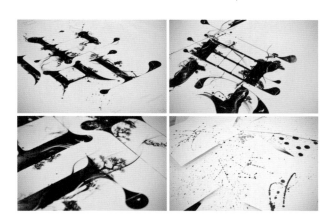

图3-112 手绘处理的墨迹效果 图3-113 "南北荟萃"字体设计

图3-114 地产项目的设计应用（Illustrator应用）

 思考练习

一、填空题

1. 汉字从设计类型上分为_____和_____。

2. _____是远古汉字的造字方式，源于象形文字的基础，创造出当今大部分的汉字字符。

3. _____是将笔者思想和精神融合到书写创作中的一种艺术，以激发受众的审美情感。

4. 在创意草图的过程中，我们需要使用草图纸或拷贝纸、_____、铅笔、_____、橡皮等工具。

5. 在创意草图的前期分析中，包括与甲方的_____、_____、_____。

二、选择题

1. 利用简洁明了的插图与汉字结合的形式进行设计，是充分体现汉字中（　　）的一种创意手法。

　　A. 造型会意　　　　　　　　B. 事有所指

　　C. 魅力笔墨　　　　　　　　D. 象形模拟

2. 创意思路的设计手法有（　　）。

　　A. 解译原型　　　　　　　　B. 附加元素

　　C. 解译　　　　　　　　　　D. 附加

三、问答题

1. 简述文字创意所赋予的情感。

2. 简述现代国语的特点。

3. 简述文字设计的流程。

 实训课堂

实训课题一：字体训练。

内容：为"中国"两个字设计能体现中国文化的文字。

要求：运用适当的设计方法，要表达出具有中国文化设计效果的汉字设计。

实训课题二：同一文字表达不同概念。

内容：以"美佳假日"为主题完成两种不同风格的字体设计，一种要体现旅行社的风格效果，另一种要体现楼盘的设计风格。

要求：不同设计效果的表达要运用不同的设计方法，努力寻找文字与设计效果的共通点。

第4章

拉丁字母的字体造型

学习要点及目标

- 认识拉丁字母，例如罗马体、哥特体、衬线体、无衬线体等。
- 学习拉丁字母的构造名称。
- 学习拉丁字母的记数体系。
- 掌握拉丁字母的使用规范。

本章导读

拉丁字母起源于约公元前7世纪，从希腊字母通过埃特鲁斯坎文字（形成于公元前8世纪）的媒介发展而成。成为罗马人的文字，并随着罗马人的对外征服战争，拉丁字母作为罗马文明的成果之一也被推广到西欧广大地区。拉丁字母、斯拉夫字母和阿拉伯字母被称为世界三大字母体系。

拉丁字母由于形体简单清楚，便于认读书写，流传很广，因此成为目前世界上最为通用的字母。西方大部分国家和地区已经使用拉丁字母，中国汉语拼音方案也已采用拉丁字母，甚至中国部分少数民族（如壮族）创制或改革文字也采用了拉丁字母。

从初学者的角度看待拉丁字母，这些只有字音的符号非常接近于图形，这种感觉是正确的，因为西方很多学者也是这么认为的，在《字体设计原理》一书中，作者Alex W. White明确指出"……我们的字母表中有三种字母形态：垂直、圆形和对角线……"，如图4-1所示。我们从结构的角度再细分一下，在26个拉丁字母的大小写中具有四种形态：垂直形态、圆圈形态、垂直弯曲的结合形态和对角线（斜线）形态，如图4-2所示，这些字母形态有时候放置在一起并不是那么和谐，需要我们用设计的手法从中调和。

Franklin Gothic Book
ABCDEFGHIJKLMNOPQRSTUVWXYZ
abcdefghijklmnopqrstuvwxyz

图4-1　三种字母形态

I　垂直形态　i l，EFHILT　　I+C　垂直弯曲的结合形态　bdfhjmnpqrtu，BDJPRU

O　圆圈形态　acegos，CGOQS　　X　对角线（斜线）形态　kvwxyz，AKMNWVXYZ

图4-2　四种细分形态和包含的大小写字母

4.1 拉丁字母的基本字体

拉丁字母的字体种类大致分为衬线体、无衬线体和其他字体。其中罗马式（衬线体的起源）和哥特式（无衬线体的基础）这两种经典的字体，在拉丁字体发展的过程中占有重要地位，对当今的字体设计仍有较深影响。本节中涉及多个时期经典的拉丁文字体，作者均为这些字体标注有专业的英文，以方便学生的学习和参考。

4.1.1 罗马式字体

公元前950年腓尼基人将读音与象形文字结合，创造了表音的字母，字母引入希腊，随后传到伊特鲁里亚和罗马。罗马人早期还沿用过希腊的部分字母，那时字体的形式更多是对希腊字体的摹写，公元前的经典罗马大写字体几乎和希腊雕刻字体同出一辙，而后到公元9年发现的古罗马石碑上才出现初具风格的罗马字体。两种不同的起源成就了当今的拉丁字母，小写字母来源于中世纪的手写稿，如图4-3所示，而大写字母就来自罗马石刻碑文，如图4-4所示，因此被称为"罗马式字体"（Roman）。

图4-3 卡罗林小写体手写稿

图4-4 罗马石刻碑文

罗马式字体受石碑刻画时笔画尾端处理的影响，在逐步进化的过程中，字体保留了很多优雅的字脚，如图4-5所示。根据西方历史的考证，罗马碑文的大写字体就是所有衬线字体（包括汉字和拉丁文字等）的起源，笔画规整的拉丁字母均由碑文演化而来，而笔形随意的拉丁字母则是发明纸张、钢笔和墨水后才出现的。

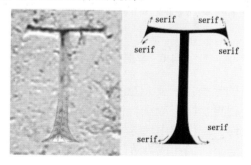

图4-5 罗马碑文中对字体的处理手法

罗马式字体随后在很长时间内发展平缓，盛极一时的哥特式字体（Gothic）填补了这一段时间的空白。文艺复兴是拉丁文字发展过程中的重要时刻，也是以罗马式字体为代表的衬线字体（Serif Type）在发展道路上的二次重生，罗马式字体是所有衬线字体的基础，曾一度取代黑体成为大规模印刷的标准字样，可见罗马式字体在拉丁字母的字体体例中占有重要的位置。

4.1.2 哥特式字体

拉丁字母的小写源于中世纪的手稿。追溯那些著名的手稿字体，有公元350年的后罗马草书和公元450年的半安色尔字体，到公元8世纪末，融合古罗马的半安色尔字体和晚期斜体，创造了卡罗林字体（Carolingian），如图4-6所示，小写字母有上、下伸线，字符之间不连接，首写字母使用大写或进行装饰，如图4-7所示，一直沿用至11世纪。到公元11世纪末，在比利时和北法兰克王国在卡罗林手写体的基础上，将精练竖直的笔画逐渐进行夸张装饰，演变为哥特小写字体，这种北欧草体迅速传播至整个欧洲大陆。大约公元1250年形成了早期的哥特式字体（Gothic），如图4-8所示。

图4-6　卡罗林小写字母　　　　图4-7　卡罗林小写字体（《四福音书》，约公元9世纪）

图4-8　早期哥特式字体

强烈的装饰线条和暗重的笔画主干就是拉丁字母的早期无衬线字体，源于中世纪的手抄字的哥特式字体到后来演变得更加暗沉凝重，被称为"黑花字体"（Black Letter）。这些带有装饰性弯曲缀线的文字在15世纪中期由约翰·古腾堡（Johannes Gutenberg）正式制作进行印刷，是欧洲的第一种金属活字，因此成为最早引入印刷的字体，如图4-9所示。黑花字体包括Bastarda、Fraktur、Textura、Quadrata和Rotunda，如图4-10所示。

nus preferatur·Eo
signiater expresso
qo nominatim in
twentie in celebran
one euitur huiiui
mod in omnibus
guils locis i actiu
qi regenti altum ui
iniug etiam singu
lan diginitatio pre
togntitia fulgente
quem quotius tam

gatur Adhoc prei
pute metoteteto te
dniginur qualiter
decendenta et fainos
semper vniro men
faceri impeni pua
pes electoris ingie
vigeat teo titti or
da in fincere euita
tio concordia pter
tientur·Quoniun
piudencia fito tem
pore orbi fluctuan

The quick brown fox Bastarda
The quick brown fox Fraktur
The quick brown fox Textura
The quick brown fox Quadrata
The quick brown fox Rotunda

图4-9　黑花字体的印刷作品　　　　图4-10　五种典型的黑花字体（哥特式字体）

这个时期的字体样式正是现代艺术家们爱不释手的经典字体，英文"Gothic"是意大利人对中世纪艺术风格的称呼，因此这一时期出现的字体均被称为"哥特式字体"，这种字体在德、法两国通用。

华丽的书写与印刷风格的结合，使得哥特式字体成为现如今最难书写的字体之一。不仅难以书写而且不易辨认，如图4-11所示，就像汉字数字的繁体写法一样，还有难以涂篡的作用，所以在衣服的袖标上使用哥特式字体绣写，如图4-12所示。

A B C D E F G H I J
K L M N O P Q R S
T U V W X Y Z
a b c d e f g h i j k l m
n o p q r s t u v w x y z

图4-11　哥特式字体

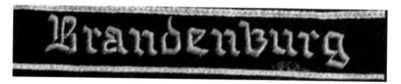

图4-12　用哥特式字体绣写的"Brandenburg"袖标字样

哥特式字体一直影响着现代人们对艺术和美的追求，表现在如今很多艺术涂鸦的文字上。哥特被文艺复兴人文学者认为是野蛮的代表。现如今仍有人认为哥特式就是类似于野蛮怪诞的、没有文化的，但这却不影响哥特式字体独特的图形语言表现力，其流畅弯曲的笔画适合快速绘制，再经过夸张变形，与多重色彩的搭配，成为世界各地涂鸦艺术者通用的一种艺术字体，如图4-13所示。在上海莫干山路M50创意园的前面，有国内最大的涂鸦墙，一共600多米，也是世界上最长最完整的涂鸦墙，上面汇集了来自各地涂鸦高手的艺术作品，如图4-14所示。

图4-13　日本名古屋（左）和美国纽约（右）街头涂鸦

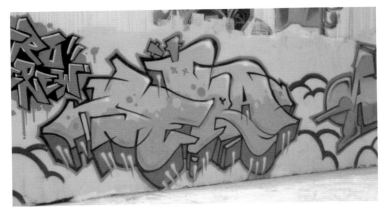

图4-14　M50创意园著名的涂鸦墙

哥特式字体是无衬线字体的基础，到后期颜色发展得越来越暗，难以阅读，在15世纪末传统的印刷字样被罗马式字体所代替。

4.1.3　衬线字体

到19世纪初，大规模印刷的普及使各大印刷商基本确立了三种基础字体：罗马式字体（衬线字体）、黑体（无衬线字体）及拉丁字体（带有很粗的衬线），如图4-15所示。

罗马式字体并不是最早出现在印刷字样上的，哥特式字体（黑花字体）在印刷早期就占有主导地位，如图4-16所示。到15世纪末期，欧洲文艺复兴代替了盛行一时的哥特艺术，与之相对的罗马式字体在沉寂了相当一段时间后，在人文主义时期得到重新发展，这一时期创造出许多流传至今的经典字体。

ABCDEFGHI
KLMN
STUVWXYZ

图4-15　罗马式字体、拉丁字体以及黑体（从上向下）　　图4-16　古腾堡的活字印刷作品

公元16世纪20年代左右，法国印刷商、书法家若弗鲁瓦·托里（Geoffroy Tory）从达·芬奇的经典素描中产生灵感，结合自身的书法造诣，站在人体素描的角度研究这些字体，如图4-17所示，并积极促使法国开始使用罗马式字体。随后开始制作印刷字样，还传授给了克劳德·加拉蒙（Claude Garamond）。大约16世纪30年代，加拉蒙和他的老师（巴黎的镀字师安托万·奥热罗）创造出"法式文艺复兴衬线体"，克劳德·加拉蒙成为这一字体的关键性人物。他设计的衬线字体，如图4-18所示，被成功引入法国，镀字师让·加农（Jean Jannon）在他的基础上，稍加修饰制成正式的印刷铅字，命名为加拉蒙（Garamond）并推向欧洲，如图4-19所示。这就是著名的加拉蒙衬线字体，如图4-20所示。

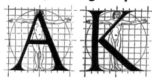

图4-17　若弗鲁瓦·托里的字体研究　　　　图4-18　加拉蒙衬线字体的铅活字

图4-19　加拉蒙铅字

ABCDEFGHIJKLM
NOPQRSTUVWXYZ
abcdefghijklm
nopqrstuvwxyz
1234567890
ABCDEFGHIJKLM
NOPQRSTUVWXYZ
abcdefghijklm
nopqrstuvwxyz
1234567890

图4-20　著名的加拉蒙衬线字体

这一时刻标志着欧洲从哥特式字体正式向罗马式字体转变，这批字样印刷出大量精美的作品，如图4-21所示，在尺寸和形式上非常典雅，迅速占领了在拉丁字母中作为标准印刷字体的地位，直至今日，仍然是所有拉丁文字体的衡量标准。

图4-21　加拉蒙印刷品

加拉蒙衬线字体在历史上有着极大的影响，2005年，著名的Font Shop字体公司根据美学质量、使用评价和销售数量三项标准评选出"世界前100字体"排行榜，著名的加拉蒙是"最受欢迎衬线字体"的第一名。

以加拉蒙为代表的衬线老式字体（Old Style），随后又衍生出众多的近似字体，如图4-22所示。其中1989年罗伯特·斯林巴赫（Robert Slimbach）设计的Adobe garamond是克劳德·加拉蒙最准确的设计体现，还有1917年莫里斯·富勒·本顿（Morris Fuller Benton）设计

的萨氏（Sabon）等字体都是很经典的作品，一直沿用至今。

Agnóstick Garamond　　　**Agnóstick** Garamond 3

Agnóstick adobe garamond pro　　　**Agnóstick** Garamond BE

Agnóstick granjon　　　**Agnóstick** ITC Garamond

图4-22　加拉蒙字体（左上）和衍生字体

以意大利手写字体为基础的威尼斯衬线老式字体（Old Style，Venetian），也叫"威尼斯式文艺复兴衬线体"，和衬线老式字体的差异甚微，只是在小写字母上衬线老式字体是水平的，威尼斯衬线老式字体轴线向左倾斜，例如"e"中间的横短笔画相对明显一些，如图4-23所示。

图4-23　衬线老式字体（上）和威尼斯衬线老式字体（下）

本博字体（Bembo Type）的出现使衬线字体显得更加优雅，它在处理小写横线时较为纤细水平，如图4-24所示。

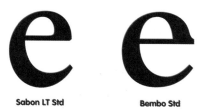

Sabon LT Std　　　Bembo Std

图4-24　萨氏字体（左）与本博字体（右）的比较

本博字体由威尼斯人阿尔杜斯·马努提乌斯（Aldus Manutius）和镀字师弗朗切斯科·格里佛（Francesco Griffo）于1495年设计制成，名字源于著名人文主义学者皮特罗·本博（Pietro Bembo），如图4-25所示。本博字体的设计还对语法、拼写以及字母大小写做出系统

说明，这也是印刷字体第一次明确规定的语言法则，如图4-26所示。

ABCDEFGHIJ
KLMNOPQR
STUVWXYZ
abcdefghijklm
nopqrstuvwxyz

图4-25　本博字体（Bembo）印刷字样

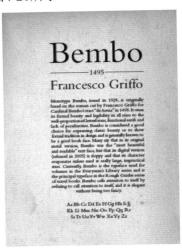

图4-26　本博字体的语言法则

融合本博字体与黑花字体演变后设计的荷兰老式衬线字体（Old Style，Dutch），其特点是颜色较深、有较大的"X"高度和字重。1724年来自英国的镀字师威廉·卡斯龙（William Caslon）在荷兰老式衬线字体的基础上设计出卡斯龙字体（Caslon），这是英国第一种印刷字体，如图4-27所示，被称为"英式字体"，广泛应用在正文印刷字体中，它还是1776年《独立宣言》和1787年《美国宪法》最早使用的字体。

Caslon LT Std
ABCDEFGHIJKLMN
OPQRSTUVWXYZ
abcdefghijklmnopqrstuv
wxyz1234567890

图4-27　卡斯龙字体印刷字样

同样来自英国的约翰·巴斯克韦尔（John Baskerville）是一位完美主义者，也是书法大师，他追求极其完美的字体形态，设计的巴斯克韦尔字体（Baskerville）如图4-28所示，是"巴洛克衬线字体时期"（Barock-Antiqua）的典型代表，这一时期的字体已经正式以印刷制作工艺为前提进行设计加工。

Baskerville
ABCDEFGHIJKLMN
OPQRSTUVWXYZ
abcdefghijklmnopqrstuv
wxyz1234567890

图4-28　巴斯克韦尔字体印刷字样

到18世纪晚期，铜板雕刻印刷技术的进步使印刷质量不断提高，纸张变得平滑，能够印出更多细节。意大利人贾巴蒂斯塔·波多尼（Giambattista Bodoni）和法国人费尔明·迪多（Firmin Didot）在帕尔玛皇家印刷厂设计出波多尼字体（Bodoni）和迪多字体（Didot），如图4-29~图4-30所示，这两款字体称为现代字体（Modern Face），衬线与竖直笔画差异很大，非常适合标题的排版设计。

Bodoni Std

ABCDEFGHIJKLMN
OPQRSTUVWXYZ
abcdefghijklmnopqrstuv
wxyz1234567890

图4-29　波多尼字体

Didot LT Std

ABCDEFGHIJKLMN
OPQRSTUVWXYZ
abcdefghijklmnopqrstuv
wxyz1234567890

图4-30　迪多字体

1900年，莫里斯·富勒·本顿（Morris Fuller Benton）设计了世纪字体（Centennial），如图4-31所示。1915年，在桑托尔字体（Centaur）（见图4-32）的基础上设计出世纪教科书字体（Century Schoolbook），如图4-33所示。本顿在ATF（American Type Founders）公司，即美国镀字厂（见图4-34）任职的35年中，在他的带领下ATF公司出版的字体成为许多设计的标准，ATF公司还编撰了当时世界上最大的字体目录。1916年ATF公司推出了Colwell Hand Letter Italic字体，这是美国第一位女性伊丽莎白·科尔维尔（Elizabeth Colwell）设计的字体。

Centennial LT Std

ABCDEFGHIJKLMN
OPQRSTUVWXYZ
abcdefghijklmnopqrstuv
wxyz1234567890

图4-31　世纪字体

Centaur MT Std

ABCDEFGHIJKLMN
OPQRSTUVWXYZ
abcdefghijklmnopqrstuv
wxyz1234567890

图4-32　桑托尔字体

Century Schoolbook

ABCDEFGHIJKLMN
OPQRSTUVWXYZ
abcdefghijklmnopqrstuv
wxyz1234567890

图4-33　世纪教科书字体

图4-34　ATF公司

这一时期的衬线字体进入"古典主义衬线体时期"（Classicism Antiqua），达到了衬线字体发展的巅峰。工业革命以后便出现衬线字体发展的分岔口（粗衬线和无衬线字体），其中一种带有较粗衬线的字体——墨台衬线字体（Salb，Unbracketed）。

19世纪中期出现大量的海报设计，为配合醒目的印刷效果，1930年鲁道夫·沃尔夫（Rudolph Wolf）设计出孟菲斯（Memphis）系列字体，如图4-35所示，是字重全面的经典墨台衬线作品，也被称为"埃及字体"。洛克维尔（Rockwell）（见图4-36）也是当时比较典型的墨台衬线字体。

字体名称：Memphis LT Std	字体样式
ABCDEFG	Light
ABCDEFG	Light Italic
ABCDEFG	Medium
ABCDEFG	Medium Italic
ABCDEFG	Bold
ABCDEFG	Bold Italic
ABCDEFG	Extra Bold

图4-35　孟菲斯（Memphis）系列字体

字体名称：Rockwell	字体样式
ABCDEFG	Regular
ABCDEFG	Italic
ABCDEFG	Bold
ABCDEFG	Bold Italic

图4-36　洛克维尔（Rockwell）系列字体

4.1.4　无衬线字体

在衬线字体发展的分支上，19世纪末期无衬线字体的出现满足了为追求更醒目的广告的需求。其实无衬线字体很早就存在，但是只有大写字体。

威廉·卡斯龙四世（William Caslon Ⅳ）最早于1816年首次创建了无衬线字体（Sans Surryph），又称"畸形字体"（Grotesque），这种字体笔画对比不强，但在排版中非常醒目易读。1903年本顿（Benton）设计的富兰克林黑体（Franklin Gothic）是美国的第一种无衬线字体，如图4-37所示，也是后面小节图例中使用到的，1908年又设计出新闻黑体（News Gothic Std），如图4-38所示，是第一个作为字系设计的字体。1957年在瑞士设计的经典Helvetica无衬线字体，如图4-39所示，是这种字体风格中最经典的代表作品，也是世界字体排位第一的无衬线字体。在欧洲经典字样中的乌尼维斯字体（Unives），如图4-40所示，具有21个不同字重，适合任何情况下的阅读。这些都属于畸形字体的范畴。

1925年保罗·伦纳特（Paul Renner）设计了弗拉图字体（Futura），如图4-41所示，让无衬线字体流行起来，是那个年代很多无衬线体的设计原型。

受包豪斯建筑学派的影响，使无衬线字体非常接近几何图形而显得简约，这一时期的先锋黑体（Avant Garde Gothic）、现代畸形字体（Neuzit Grotesk）和弗拉图字体（Futura）都

被称为"几何图形式的无衬线字体"，如图4-42所示。

字体名称：Franklin Gothic	字体样式
ABCDEFG	Extra Condensed
ABCDEFG	Condensed
ABCDEFG	No. 2 Roman
ABCDEFG	Book
ABCDEFG	Medium
ABCDEFG	Gothic Std
ABCDEFG	Italic

图4-37　富兰克林黑体

字体名称：News Gothic Std	字体样式
ABCDEFG	Medium
ABCDEFG	Oblique
ABCDEFG	Bold
ABCDEFG	Bold Oblique

图4-38　新闻黑体

Helvetica

图4-39　经典Helvetica无衬线体

图4-40　乌尼维斯字体

字体名称：Futura	字体样式
ABCDEFG	Condensed Medium
ABCDEFG	Condensed ExtraBold
ABCDEFG	Medium
ABCDEFG	Medium Italic

图4-41　弗拉图字体

ABCDEFG Avant Garde Gothic
ABCDEFG Neuzeit
ABCDEFG Futura

图4-42 先锋黑体、现代畸形字体和弗拉图字体（从上至下）

4.1.5 其他字体

除了上述我们说到的这些字体外还有一些比较经典的字体。

例如：草体，它比衬线和无衬线字体有趣味，比斜体字更接近手写字。在草体字体中，小写字母的处理更富人文情感，如意大利小写手写体（Italian Miniscule）、刷状草体（Brush Script）、佩林肯草体（Pelican）、单线草体（Monoline Script）、皇家草体（Palace Script）等，如图4-43所示。草体中具有很多连笔，因此在正文中不会大篇幅地使用，以免影响阅读。

图4-43 各种经典草体

还有来源于石刻艺术的象形字体，特点是笔画的对比较小且字腕并不完美（如：平板印刷字体，Lithos，如图4-44上图所示），还有的字体笔画字脚体现雕刻的艺术效果，十分贴近古罗马的石碑雕刻（如：图拉真字体，Trajan，如图4-44下图所示）。这些字体常使用大写字母进行设计和印刷（小写字母只是间距略小）。图拉真字体（局部）如图4-45所示。

受打字机效果影响设计出来的空格等宽字体（Mono space type）有着自己的特点，以Monaco和Courier这两种字体为例，它们每一个字符所占据的水平空间大小一样，如图4-46所示，无论是大写字母"H"和"I"，小写字母"w"和"i"，数字"1"还是"8"，宽度都是一样的，所以在视觉感受上，"I、J"显得空间很大，而"V、W"则很拥挤，如图4-47所示。

Lithos Pro

ABCDEFGHIJKLMNOPQRSTUVWXYZ
ABCDEFGHIJKLMNOPQRSTUVWXYZ
1234567890

Trajan

ABCDEFGHIJKLMNOPQRSTUVWXYZ
ABCDEFGHIJKLMNOPQRSTUVWXYZ
1234567890

图4-44　平板印刷字体（上）图拉真字体（下）　　　图4-45　图拉真字体（局部）

Monaco

ABCDEFGHIJKLMNOPQRSTUVWXYZ
abcdefghijklmnopqrstuvwxyz
1234567890

Courier

ABCDEFGHIJKLMNOPQRSTUVWXYZ
abcdefghijklmnopqrstuvwxyz
1234567890

图4-46　Monaco和Courier等宽字体　　　图4-47　Courier拥挤的视觉间距感受

　　装饰字体没有字体的体例区分，也没有时间上的界定，基本上是根据当时设计项目的需要而创作的，用于区别正式的衬线和无衬线字体，以达到引人注目的视觉效果。由于不是大量使用，因此很多字体的字符、大小写、标点和符号不全，连续多个字母一起不易辨别，设计师们很少在正文印刷中使用。装饰字体的字母形态或精美，如图4-48所示；或抽象，如图4-49所示，适用于字数较少的标题等设计。

Toolbox Std

ABCDEFG
HIJKLMN
OPQRSTU
VWXYZ

图4-48　工具箱字体（Toolbox）

Visigoth Std
ABCDEFGHIJKLMNOPQ

ITC Anna Std
ABCDEFGHIJKLMNOPQRSTUVWXYZ

ITC Beesknees Std
ABCDEFGHIJKLMN

Quake Std
ABCDEFGHIJKLMN

Magnesium MVB Std
ABCDEFGHIJKLN

Lucida Blackletter
ABCDEFGHIJKLMN

图4-49　其他较抽象的装饰字体

符号字体则并不是用来体现语言文字的，这种字体是在计算机软件的支持下制作的部分一字一符，不能保证全部的字符都能输出插图和符号。1969年成立的著名ITC（国际字样公司）激励所有的设计师创新和复兴字体，ITC的字体在全世界都可以排版使用。例如，1978年赫曼·查富（Hermann Zapf）为ITC设计的查富符号字体，如图4-50所示，其中没有一个字母全部都是插图或图像。

Zapf Dingbats

图4-50　查富符号字体（上：大写字母。中：小写字母。下：数字）

4.2 拉丁字母的构造名称

英语是我们除了汉语以外接触时间最长的一门语言体系，最初的认识和基本的读写是为了使学生更好地学习和掌握这门语言，而字母，也便是拉丁字母，是作为英语这门语言最为基础的构成。现在将这门语言，这些拉丁字母从设计的角度去重新认识，便会发现更多不一样的、更有趣的字母构造。在上一节详细讲述了拉丁字母的字体、记数，以及使用规范，这些与拉丁字母关系紧密的文化及起源，能帮助我们解构每一个拉丁字母，进而分解字母的每一个构造。

不同于前文所述的中文字体，拉丁字母（这里泛指印刷字体）都是以水平线为标准的文字构造，"基线"是所有西方语系都会使用的，"字母高度""X高度"和"上、下缘线"会让大、小写字母有一个衡量的尺度，"字主干""字臂""字腕"和"字耳"都是字母笔画的组成部分，"字腔"是字母呼吸的空间，"字重"则会影响受众的识别度，"衬线"是区分拉丁字体的一个标准。

4.2.1 基线

学习拉丁字母的初期，都曾使用过印刷有四条水平线的练习本，对于这四条水平线的重新认识有助于拉丁字母的设计。拉丁字母的构造是以水平线为基准的，其中"基线"（baseline）是重要的标准位置，如图4-51所示，拉丁字母基本上都是书写在这条水平线上面的，就好像是字母坐着的地方。当进行不同字体创意设计的时候，红色的基线不变，其他的水平线根据需要进行调整。需要说明的是，拉丁字母的基线就像是一条固定的坐标，剩余线条一般是三条（富兰克林黑体），也可能会增加一条（现代世纪字体）。

Franklin Gothic Std　富兰克林黑体

Typography

Centennial LT Std　现代世纪字体

Typography

图4-51　基线baseline（红色水平线）

在设计的过程中，基线就像我们的水平视线一样，它的存在能使字体设计产生整体性，当字体还处于草图阶段时，基线的绘制显得尤为重要。

4.2.2　字母高度

拉丁字母的使用规范对大写字母在书写中已做详细说明，在字体设计的四条（或五条）水平线里，也设定了其中一条用于书写大写字母，这条线就是"字母高度"，也称"大写字母线"（Cap Line），如图4-52所示。这条水平线的使用限定了连续字符里大写字母的最高高度，不作用于小写字母。

Franklin Gothic Std　富兰克林黑体

Typography

Centennial LT Std　现代世纪字体

Typography

图4-52　字母高度Cap Line（橘色水平线）

在实际创意中，无论单词或句子中的字母是全部大写还是部分大写，字母高度都是设计参考，但如果连续字母中间出现大写，一般会参照统一的字母高度，这样不管头尾字母如何设计，中间使用相同字母高度的大写字母总会给人变化中的统一感觉。

4.2.3　"X"高度

单个拉丁字母整体外观的尺寸取决于"X"高度，同时也是小写字母的高度标准，"X"高度（X-height）是基线与中间线之间的距离，如图4-53所示。

图4-53　"X"高度X-height（红色基线与蓝色中间线之间的距离，蓝色箭头的长度）

"X"高度顾名思义就是以字母"X"的小写高度为标准，因为"X"没有上、下部分且笔画末端水平，如图4-54所示，像"a""m""o"等也没有上、下部分的字母由于顶端和底部都有圆弧构造，因此在书写时会适当超出基线和中间线。"X"高度不是一个度量单位，而是指字体的尺寸长度，每一种字体都有自己的"X"高度，同一字号的多种字体放置在一条基线上比较，彼此的"X"高度都不一样。

"X"高度的大小会对拉丁字母的大小、间距和行距产生影响。在字符数量较少的设计中，大点的"X"高度在视觉上能扩张小写字母的体量感，加强受众的印象；但是在大篇幅文字的设计排版中，这种设计手法会缩短字符的间距，增加版面密度，给受众阅读带来不利影响，如果一定要使用这种大"X"高度的字体，就需要增加相应的间距来加大缺失的负空间。

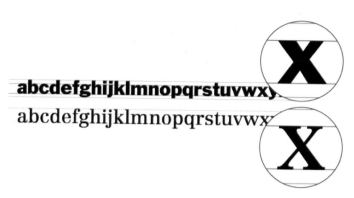

图4-54　字母的"X"高度

4.2.4　上缘线

拉丁字母的书写除了"字母高度"水平线外，还有一条给小写字母上部限定的水平线，称为"上缘线"（Ascender Line），上缘线与中间线之间的高度是小写字母向上延伸的部分，如图4-55所示。

图4-55　上缘线Ascender Line（绿色水平虚线与蓝色中间线之间的距离，绿色箭头的长度）

上缘线一般是给衬线体小写字母"b""d""f""h""k"和"l"，即如图4-56所示的设计而准备的（字脚顶端装饰会略高于字母高度）。

图4-56　小写字母"b"到"l"

也有部分黑体的小写字母会使用上缘线，如图4-57所示。包含以上6个字母的文字设计需要在草图上平衡上缘线和字母高度之间的差异，字脚装饰如果过高，容易产生过多的视线波动，不利于整体的平衡感。

图4-57　上缘线（绿色水平虚线）略高于字母高度（橘色水平线）

4.2.5　下缘线

拉丁字母的书写有"上缘线"相应就有"下缘线"，这是一条为限定小写字母底部长度的水平线，被称为"下缘线"（Descender Line），下缘线与基线之间的距离是小写字母向下延展的部分，如图4-58所示。

图4-58　下缘线Descender Line（棕色水平线与红色基线之间的高度，棕色箭头的长度）

下缘线主要服务于小写字母"g""j""p""q"和"y"的设计需要，如图4-59所示。由于大写字母均在基线以上，因此在设计中，小写字母只需顾及彼此之间的尺度，在常见的字体作品中，设计师会将最后结束字母（例如g或y，相对比较适合此类设计手法）的底部进行拉伸并超过下缘线以作装饰。

图4-59　小写字母"g"到"y"

4.2.6　字主干

拉丁字母的构造就像一棵大树，有主干有分支，字母中基本的垂直笔画或斜线笔画用于

建立主要结构，其他笔画都是附着在这个结构上的，因此"字主干"（Stem）成为书写和设计拉丁字母的第一笔，如图4-60所示。字主干在衬线字体中容易提炼，无论是垂直还是倾斜的都比其他笔画要粗一些。它的功能包括：支撑整体字母形态、搭建字臂、与字腕构成字腔，重要性在于能够影响整体的字重。一组连续字母的字主干在设计中不一定是均分的，因此在草稿阶段需要细致地调整，才能得到均衡协调的设计感。

图4-60　字主干（Stem）

4.2.7　字腔

字母中间全封闭或半封闭的空间在构造中被称为"字腔"（Counter），"o"属于全封闭，"h"属于半封闭，如图4-61所示，在现代世纪字体的大写中，共有"A、B、D、O、P、Q、R"7个全封闭及"C、G、H、U"4个半封闭字腔，小写中，共有"a、b、d、e、g、o、p、q"8个全封闭及"a、c、e、h、m、n、u"7个半封闭字腔，富兰克林黑体与其一致，这巧合的数字说明一般衬线体和无衬线体的字腔在字体构造上是一样的，唯一的区别在于细小衬线会将半封闭的字腔围合得更紧密些。

图4-61　字腔（Counter）

字腔的宽窄就像我们呼吸的空间，较宽的字腔给人自在舒适的感受，在没有比较的情况下，单个较窄字腔的拉丁字母给人紧实收缩的印象，如果一组连续字母的字腔设计过于窄小时，就会产生密集紧张的视觉效果，使文字段落的易读性大打折扣。

4.2.8　字腕

无论封闭还是半封闭的"字腔"，都是由字母中碗状弧形线条构成的，这些包裹空间

的曲线就是"字腕"（Bowl），如图4-62所示，它与字主干或字腔共同组成了字母中的重要结构，字腕的粗细迎合字主干，使整体字重显得协调一致，它线条的粗细也是影响字重的条件之一。字腕的弧形线条在衬线字体中，头尾的纤细与中部的粗壮相差较大，而无衬线字体的差异较小。在设计时，可以利用这种较大差异的特点，对衬线字体进行夸张。需要注意的是，字主干也相应变化。

图4-62　字腕（Bowl）

4.2.9　字臂

字母的字主干经常搭载其他构造元素，与字主干只有一端连接或两端不连接（中间连接）的水平笔画则是"字臂"（Arm），如图4-63所示，不是所有字主干都会有字臂，26个拉丁字母中只有"F、Z"字母的大小写、"E、L"大写字母是一端连接的，"T"字母的大小写是两端不连接中间连接和穿插的，因此，在设计的过程中，可以利用这一局部特点做创意联想。

图4-63　字臂（Arm）

　4.1

拉丁字母的其他构造

拉丁字母继承并发展了希腊字母形体上的优点：简单、匀称、美观，便于阅读和连写。由于拉丁字母本身的优点，法国、西班牙、葡萄牙人继承了它，形成了"拉丁文民族"。

拉丁文与拉丁语是古代世界上的国际文字和语言。拉丁语还是现代医药科学和生物学的重要工具语。医学界以正规的拉丁处方进行国际交流，中国1963年、1977年、1985年版的《药典》所载药物（含中草药及其制品）都注明了拉丁语药名。现在世界上使用拉丁语的约4亿人，世界语字母也是参照拉丁字母制定的。

拉丁字母还有和字臂功能相同但涉及字母不多的其他构造。

例如，"A、H"衬线体大写字母中间的水平细线是"横线"（Bar），如图4-64所示；"g"衬线体小写字母上方字腕右边伸出的小笔画是"字耳"（Ear），连接顶端和底部字腕的笔画是"连接线"（Link），如图4-65所示；"K"衬线体字母大小写和"R"衬线体字母大写的右下边笔画是"侧边"（Leg），如图4-66所示；"S"衬线体字母大小写较细笔画是"细线"（Hair Line），如图4-67所示；连接"细线"中间较粗的笔画是"字脊"（Spine），如图4-68所示。

图4-64　横线（Bar）　　　　图4-65　字耳（Ear）、连接线（Link）

图4-66　侧边（Leg）　　　图4-67　细线（Hair Line）　　　图4-68　字脊（Spine）

4.2.10　衬线

"衬线"（Serif），如图4-69所示，是所有字母构造中最早出现的，它是跨过主要笔画末端的线条，公元初年古罗马石碑上刻画的字母都带有漂亮的衬线，这是历史馈赠给我们的礼物。

现如今，在计算机和软件的制作下，衬线的形式经过艺术手法修饰后，显得更加规范且种类繁多，根据与笔画相连接的形态不同，基本分为三种：支架衬线（Bracket Serif）、发丝衬线（Hairline Serif）和板型衬线（Slab Serif）。支架衬线是老式衬线体中常见的，笔画连接处是弯曲的形态，如图4-70所示，是传统字体的典型特征；发丝衬线是现代字体中常用的衬线设计，使用较细的直线和较粗的笔画有所对比，如图4-71所示，体现现代气质；最能代表板型衬线的是埃及字体，也就是上一节讲的墨台衬线字体，这种衬线像较粗壮四边形，如图4-72所示，介于传统与现代之间，颇具怀旧风情，是19世纪到20世纪初最常用的字体。

图4-69　衬线（Serif）　　　　　图4-70　支架衬线（Bracket Serif）

图4-71　发丝衬线（Hairline Serif）　　　　图4-72　板型衬线（Slab Serif）

这些衬线突破了拉丁字符的边缘，因此在字距上比无衬线字体更有空间，而笔画末端的水平衬线恰好又填补空白，丰富字符边缘。连续衔接的衬线还能水平引导视觉流线，满足受众一目十行快速阅读的心理需求，在实践设计中更加适合大篇幅的段落排列，这也是书籍装帧设计中时常使用衬线字体为正文字体的原因。

4.2.11　字重

拉丁字母的字主干、字腕和字腔之间的比例能够决定字符的重量，也就是"字重"，字腔大的字体重量显得轻盈小巧，字腔较小的字体一般都是粗壮的黑体，显得敦实厚重。字重在字体应用时会标注为细线（Light）、基本（Regular）、中等（Medium）、粗体（Bold）和黑体（Black），如果需要设计一套完整的字体，那么我们就需要表现出同一字体五种不同标注的字重，当然，不是每个字体都拥有这么全面。

段落字体设计与排版时会使用10号到12号的字母，设计师一般建议使用中等字重的字体，有利于提高文章的易读性。大篇幅地使用细线标注的字体容易显得苍白，而粗体和黑体则会让字腔变小，整个字母不易辨识，字主干和字臂之间的粗细差异过大也会产生强烈反差，不易集中视线，这些都会对受众的阅读带来不良影响。

 4.2

拉丁字母的设计准则

在现代设计中，文字的作用不仅仅是可以用来传递信息，伴随着大众对精神及审美的更高要求，人们开始更多地追求个性化、风格化的形式语言。而优秀的字体的设计，可以让人过目不忘，既能够将信息准确无误地进行传达，完成传递信息的功能，又能够实现人们对于视觉审美的高要求，获得耳目一新的效果。

拉丁字母因其笔画的简单与单纯为各国设计者所喜爱，且拉丁字母作为国际通用字母，使得它能够得到更为普遍的使用。充分协调笔画与笔画之间，字母与字母之间的关系，强调字母的节奏和韵律，在此基础之上设计出更富有表现力与感染力的设计作品，将所要表达的内容准确、鲜明且具有美感地传给大众，是拉丁字母设计的重要课题。

在拉丁字母的设计中，我们应注意以下几项准则。

拉丁字母的可识别性。同各国文字一样，拉丁字母的最主要功能在于视觉传达，也便是

在视觉中向大众传达输出的信息。而对于非本土应用的国家来说，拉丁字母必须考虑到整体诉求，字母的结构要清晰，不可随意删减笔画，如图4-73和图4-74所示。

图4-73　色块堆砌效果

图4-74　拉丁字母海报设计

　　拉丁字母的适合性。不同的设计要求便有不同的设计效果，而不同的拉丁字母的设计与应用可以传递不同的视觉信息，如图4-75和图4-76所示。

图4-75　儿童早教拉丁字母设计

图4-76　juicy拉丁字母设计

　　拉丁字母设计的个性。不同的设计就需要不同个性的表达，创造与众不同的字母设计，有着别开生面的效果，如图4-77和图4-78所示。

图4-77　建筑与拉丁字母的融合　　　　　图4-78　水墨拉丁字母设计

图4-73中，字母笔画的粗细是构成字体整体和谐均衡的一个重要因素，也是使字体在统一与变化中还可以产生美感的一个必然条件，而"PVXPOX"这组字母笔画粗细和谐统一，整体风格也有统一性，是美感传达的一个因素。这组字母整体采用五种不同但却明度和谐互补的一组颜色，其中的每一个字母由这五种或其中四种不同颜色、相同体积的正方形构成，既保证了作品的统一和谐，又能够完美传达内容。

图4-74中，拉丁字母在文字组合时，只有在视觉上具有鲜明的统一感，才能在视觉的输出中保证字体的识别性和瞩目度，从而清晰表达文字所传达的含义。这张海报的字母采用两种颜色，这两种颜色相互叠加后产生了颜色的不同体积的色块，字主干采用稳重的重色，字臂字腕采用突出的粉色，叠加后的颜色同样为重色，产生丰富的视觉感受。

图4-75中，这组字母为一组专门为儿童设计的早教拉丁字母，从颜色上来说，色彩欢快明亮，由于儿童对颜色识别度高、关注度强，因此能够从根本上引起孩童的注意力，提高孩童认知学习的关注度。从字母的节奏韵律、体积上来说，该组字母采用丝带式的构成方式，着重于转折处暗处压色、明处提亮，不仅丰富了字母表现，同时还能够使孩童在懵懂中描摹。

图4-76中，"juicy"意为"多汁的，汁液丰富的，生动有趣的"，而图中的juicy生动诠释了文字的含义。整幅色彩仅采用橙色与黄色两种颜色，明度较高，既活泼生动，耳目一新，同时这两种颜色在生理上也给人唾液分泌的感受，又暗藏了多汁的意味。字体表现中线条流畅，做了水滴润滑，呈现将滴未滴的效果，更加概括了主题。

图4-77中，这组字母同时将建筑物与拉丁字母巧妙地结合在一起，建筑物有做字体主干作为支撑的，有做字臂作为效果突出的，也有直接将整个完整字体作为建筑物的，构思巧妙，同时整体和谐统一。

图4-78中，水墨是中国古典代表的经典，将中国的古典与国际的拉丁字母进行结合，有一种跨时代的穿越感。

4.3　拉丁字母的记数体系

4.3.1　罗马数字

拉丁文中的齐线数字是指数字的大写，就像现代中文数字体系的大写"壹""贰""叁"等。罗马数字起源于古罗马的记数系统，是由伊特鲁里亚人和希腊人在公元前30年左右创建的，比阿拉伯数字早2000多年传入欧洲。古罗马文化发展初期，人们使用手指为表示和计算工具，"一、二、三、四"分别能用相应的手指数去表达，表示"五"就用一只手，"十"就伸两只手，这个习惯几乎在世界通用。

古罗马人在文字发明前使用相同手势表达记数与数字，随后记录时也沿用这种习惯，也是象形文字中数字的由来。罗马人在羊皮上画出像"Ⅰ、Ⅱ、Ⅲ"的手指图形，代表数字"1、2、3"，表示数字"5"时，则简化手形，画成"Ⅴ"，如图4-79所示，这就是最古老的罗马数字雏形。随着时间的推移和字母的出现，数字的书写开始规范化，并结合当初的图

画文字再借用罗马字母，才形成今日我们看到的罗马数字。

图4-79 手形与罗马数字的示意

罗马数字一共7个字母：I（1）、V（5）、X（10）、L（50）、C（100）、D（500）以及M（1000），早期受欧洲教会的影响没有"0"的数字字母，因此在现代记数上存在缺陷。因为罗马数字这套"独特"的记数法则，加之没有"0"，这种烦琐难记的书写方式不利于进行数字的演算，所以不会用于数字分析表格中。罗马数字是在19世纪流行的大写广告标语中沿用发展起来的，只能用于记数，如在公共建筑物上（见图4-80），在钟表上（见图4-81）在日历、章编号（见图4-82）上。在表现西方传统的设计项目中常常使用到，所以学习罗马数字的记数方式有利于制作出原汁原味的作品来。

图4-80 石刻建筑上的"XIV"（14）大写数字

图4-81 钟表上的罗马数字

Ⅱ. **Contrasting betwe**

This method orgar
of the features of both
building, the elevations
of the old building i
incorporated into the
between both the new a

图4-82 英文论文中的编号"Ⅱ"

4.3.2 阿拉伯数字

拉丁文中的旧体数字是指数字的小写，源于印度字符的阿拉伯数字如图4-83所示，是现在国际通用数字。阿拉伯人接受和学习了数字和印度式计算方法，又将这种先进的知识传入西班牙，公元10世纪传入欧洲其他国家，公元1200年左右，欧洲学者正式吸纳和采用这一计

数体系，15世纪的欧洲已经普遍使用阿拉伯数字体系了。大约公元13～14世纪时传入我国，直至20世纪初才慢慢普及。阿拉伯数字原本来源于印度，但阿拉伯人不遗余力地修正和推广，所产生的作用最终惠及了世界，因此被称为阿拉伯数字，也是国际通用数字。但实际上，在很多阿拉伯国家，并不经常使用这套国际通用的数字体系，他们还有一套自己的计数方式，如图4-84所示，称为"阿拉伯人数字"，而且虽然数字书写和我们一样，但是文字书写却是从右往左。

图4-83　阿拉伯数字的演变

图4-84　阿拉伯国家使用的数字（上排）

世界四大记数体系中，除了汉字数字、罗马数字和阿拉伯数字外，还有一种记数系统，就是字母数字，其中包括阿拉伯字母数字、希伯来数字（见图4-85）、希腊数字（见图4-86）、亚美尼亚数字（见图4-87）、阿利耶波多数字、西里尔数字和吉兹数字。这些记数系统的构建，都以字母和先后次序代表数字与大小排位，它们之间都有相同和不同的地方，因此并不通用。以希腊字母为例，希腊数字是一套使用希腊字母表示的记数体系，一般使用在序数上（第一：A，第二：B），在日常生活中使用的基数词仍是阿拉伯数字。

阿拉伯数字	希伯来语数字的音	希伯来语数字字形
1	Aleph	א
2	Bet	ב
3	Gimel	ג
4	Dalet	ד
5	Hei	ה
6	Vav	ו
7	Zayin	ז
8	Het	ח
9	Tet	ט
10	Yud	י

图4-85　希伯来数字

字母	值	字母	值	字母	值
A α	1	I ι	10	P ρ	100
B β	2	K κ	20	Σ σ	200
Γ γ	3	Λ λ	30	T τ	300
Δ δ	4	M μ	40	Y υ	400
E ε	5	N ν	50	Φ φ	500
ϛ ϛ	6	Ξ ξ	60	X χ	600
Z ζ	7	O ο	70	Ψ ψ	700
H η	8	Π π	80	Ω ω	800
Θ θ	9	ϟ ϟ	90	ϡ ϡ	900

图4-86　希腊数字

亚美尼亚字母	拉丁字母表示发音	相当阿拉伯数字
Ա	A	1
Բ	B	2
Գ	G	3
Դ	D	4
Ե	E / YE	5
Զ	Z	6
Է	É	7
Ը	Ě (Θ/ə)	8
Թ	T'	9
Ժ	Ž	10

图4-87　亚美尼亚数字

小知识

学习拉丁字母的记数体系，能够使我们的设计师在处理设计项目时，不会产生学术性错误，清楚认识各自体系的演变与发展。其中很多重要的知识点都能够在设计创意的过程中帮助我们厘清头绪，同时这些知识点还能与创意相联系。

拓展阅读

<div align="center">拉丁字母的使用规范</div>

时常，我们在处理英文文案时需要一个英语专业的助手，一方面能够及时翻译相应的文案；另一方面主要是从英语专业的角度去纠正专有名词、标题，以及段落的书写格式；或者说文案是小语种文字，我们都需要专业的指导和规范的写作。这里不是强调翻译得如何准确，而是用专业和娴熟的写作模式来使项目设计得更加完美。如果能够精通拉丁文字（或某一小语种），那么自己就是自己最好的助手。当然，作为一个文字设计的初学者，不求十八般武艺全会，以拉丁字母为例，使用规范能帮助到各位，只求手上能拿到字迹清晰、内容准确的文字稿件。

1. 大写

拉丁文字的写作有着自己的标准，字母大写用于以下几个地方：重要的标题文字，文字在设计和排版中需要使用一定的手段来标明重点或引人注意，但应用保守设计，不宜使用过于装饰性的字体；正文的首字母，用于说明正文的开始或者将正文分为几部分；整句的首字母和某些专有名词的首字母。在这里大写的书写方式已经比小写显得醒目一些，因此需要更加注重字体的选择与设计，要适当地进行艺术修改。

2. 小写

小写字母基本用于正文书写与排版，注意小写字母的"X"高度。在设计中分普通小写字母和大型小写字母（大字母），如图4-88所示，大型小写字母要大于普通小写字母的"X"高度，在视觉效果上显得字重较大。使用大字母比放大小写字母尺寸或字号的设计效果更好，放大的小写字母容易产生较轻的字重。设计需要时，可以使用大字母（或者小写数字），但是在正式的内文中，表格、图表等仍旧使用全部大写的字母和齐线数字。

<div align="center">

abcdef

abcdef

</div>

<div align="center">图4-88 普通小写字母和大型小写字母对比</div>

3. 斜体

斜体和大写有着相同的功能——强调与区分，可以用于标题、引言或外来词汇以示强调。在正文中少量使用。其特点在于倾斜过的字体有着速度与运动的设计概念，可以体现动态的视觉感受，还能表达与模仿早期拉丁文中的手写字体，如图4-89所示。但正是这种较强的动感形态，也使得斜体书写有一定的缺陷，倾斜的书写不如正式的字体方便阅读，影响受众视觉流线的速度，某些衬线字体斜体书写后显得字脚夸张，某些字体还容易导致字重变轻，反而使需要注意的重要内容的文字变得随意。因此，我们需谨慎使用斜体设计。

Pelican Std

abcdefghijgijklmnopqrstuvwxyz

Fournier MT Std

abcdefghijgijklmnopqrstuvwxyz

图4-89　Pelican手写字体（上）与Fournier斜体字体（下）的对比

思考练习

一、填空题

1. 拉丁字母的字体种类大致分为_____、_____、其他字体。

2. 拉丁字母的小写字母来源于中世纪的_____，大写字母来自_____。

3. 罗马数字起源于古罗马的记数系统，是由_____和_____在公元前30年左右创建的。

4. 字母数字包括_____和_____。

二、选择题

1. 罗马数字比阿拉伯数字早（　　　）多年传入欧洲。

　　A．1000　　　　　　B．2000　　　　　　C．3000　　　　　　D．4000

2. 国际通用阿拉伯数字原本来源于（　　　）。

　　A．中国　　　　　　B．希腊　　　　　　C．阿拉伯　　　　　D．印度

3. 支撑整体字母形态的是（　　　）。

　　A．字主干　　　　　B．字腔　　　　　　C．字腕　　　　　　D．字臂

三、问答题

1. 简述三种不同的拉丁字母的基本字体。

2. 简述罗马字的发展。

3. 简述拉丁字母的构造名称。

实训课堂

实训课题：标准印刷字体训练。

内容：练习模拟富兰克林字体与罗马式字体写作规范。

要求：按照书中提到的字体构造，找到字母的构造，清楚标出后，模拟字体的规范。

第5章

拉丁字母的创意设计

学习要点及目标

- 初识拉丁字母，并掌握风格迥异的拉丁字母字型。
- 掌握拉丁字母的创意要素。
- 使用拉丁字母表现不同的画面效果。
- 掌握设计创作的制作流程。

本章导读

丰富的想象和创意来自设计师情感的融入，拉丁字母的情感设计从何而来？身为教育家和设计师的莫迪墨·里奇（Mortimer Leach）在1963年时说过："符合设计的字体可以描绘多种情感和心境，如坚定、力量、激进或过去的时代，设计师应该始终关注字体样式的用途，而不应该只去关心哪些是当前流行的，这不是为反应迟钝的人提的建议，有许多可以使用的字体正等着被重新应用。"我们可以在传统的经典字体里发现新的创意思路，使作品有着根源的支撑，经得起时间的推敲，如图5-1所示。

图5-1　老式字体的设计手稿

在拉丁字母的设计中，创意的手法多种多样，手绘的、电脑制作的还有用手工材质表现的，设计师们竭尽所能，将一切可以使用的元素和素材都在字母设计中去创意和想象，如图5-2所示。

图5-2　纸艺立体字体设计

图5-2中，衍纸能够塑造许多精美的艺术造型。许多艺术家都非常喜欢使用衍纸来装饰字母，这主要是因为字母本身的造型就非常丰富，而衍纸又有着极强的艺术美感的拓展和雕饰作用，即使非常平淡的一横或一竖，都可以通过衍纸细腻的纹路再用艺术的语言重新进行诠释。图片中所展示的纸艺立体字体设计，是印度孟买的插画师、文字设计师Sabeena Kranik的作品，她擅长以纸雕技术和亚克力颜料笔画来进行艺术创作，所设计的纸艺立体文字透露出女性特有的精致优雅的细腻情感。

5.1　趣味十足的拉丁字母

5.1.1　拉丁字母

汉字有其独特的设计方法和形式，这是站在理解中国文化的前提之下，而拉丁字母的设计也有独具匠心的创意手段。拉丁字母总共26个，因此很多设计师在项目中会将所有的拉丁字母逐一设计出来后再进行组合搭配，单词或词组的字母设计也能反过来应用到所有的字母中，这一点和汉字设计有着很大的区别。拉丁字母是典型的表音文字，在创意中常常表现出多种设计形式，当单体出现时是独立的字母个体，组成单词或段落后具备文字含义，且分为大写、小写、大小写混合与数字系统，也正是由于这些形式，使得字母的设计增添了许多饶有趣味的可能性，如图5-3所示。

图5-3　Google（谷歌）在不同国家节日里的字体设计

5.1.2　拉丁字母的设计特点

拉丁字母的设计特点是26个字母通用一种风格，但在不同的创意手法上分为两种：标准书写中的基线、字母高度、"X"高度和上下缘线限定于结构型的字母设计，这类设计强调字母整体的统一性和几何形态，字母彼此的连贯性，如图5-4所示。

图5-4　英国伦敦设计师Antonio Rodrigue的设计作品

强调造型创意的字母设计则不会过多地限定在框架中，设计时更加自由，遵循统一风格的同时，会应用多样的设计表现，让整个单词或段落看起来活泼生动，接近插画的表达效果，如图5-5所示。

图5-5　荷兰阿姆斯特丹Innit工作室的设计作品

拉丁字母的整体字型结构简洁，在设计上也赋予了它更多创意的可行性，除了正文部分会使用到的严谨易读的文字外，欧美多数设计师在字体设计上不断求新求异，借用一切可能的设计手段，来刺激我们的视觉感官，如图5-6和图5-7所示。

图5-6　设计师司徒慧顿用服装为元素的字母设计

图5-7　用三维模型推敲出来的字体设计

　　拉丁字母的字体除了体现自身的审美特质之外，还能表现出设计字体时的文化和年代，Fritz Gottschalk说过"我认为字母是文化的缩影"。因此，在项目设计中如果涉及拉丁字母的设计，无论是在字体的创意上还是排版上，都需要呈现专业的水准。那么，首先就需要对各种字体的风格及特征做一个全面的了解与学习。这的确不像我们了解自己的文字那样，对于楷体、隶书或魏碑可以那么熟悉，而不太熟悉的字体风格需要将它们分门别类，从专业的角度以确保在设计实操过程中的精准性，如图5-8所示。

图5-8　Gert Wunderlich的海报设计

　　格特·冯德利希（Gert Wunderlich），德国平面设计大师，他的设计摒弃了一切不必要的因素，基本上都采用字母作为唯一的设计元素，将创作限定在字体和版式设计上，他的老师评价说：冯德利希非常喜欢使用一些几乎被遗忘的古老字体，但这些字体在他的设计中出乎意料地产生了非常现代的感觉。他的作品整体画面简洁，却又充满韵味，与那个年代的海报设计产生强烈的对比，也成就了格特·冯德利希与众不同的设计风格。

按照字体风格的特点，我们将拉丁字母分成：传统字体（包括人文学者体和老式字体）、过渡字体、现代字体、粗衬线字体、无衬线字体和展示字体六大类别，将部分常用字体进行了归类。

5.2.1　传统字体

传统字体又分为人文学者体（Humanist）和老式字体（Old Style）。

人文学者体的字体特点在于笔画粗细差异不大，笔画的衬线较粗，笔画的末端有典型的倾斜断面，其小写字母的字体轴线明显地向左倾斜，尼古拉斯·简森(Nicholas Jenson)的字体被认为是人文学者体中最为杰出的代表字体，如图5-9所示。

图5-9　拉丁字母的人文学者体

拉丁字母的字库中Centaur、Deepdene、ITC Golden Type、Guardi、Horley Old Style、Jenson、Kennerley、Lavenham、Lynton、Stempel Schneidler、Seneca、Straford和Trajanus等字体均属于人文学者体。

老式字体深受人文学者体的风格影响，笔画的对比强度、末端断面和人文学者体具有相同的特征，但是明显的区别在于小写字母的字体轴线垂直于基线，抹去了手写体中的倾斜感，如图5-10所示。

图5-10　拉丁字母的老式字体

传统字体受当时镀字条件的限制，印刷出来的画面效果都带有传统手工和老式旧工业的质感，有丰富的人文气质，但略显粗糙，体现出那个年代的时代背景，如图5-11所示。如今设计师们重新使用这些古老的字体，也正是借用了传统古朴的工业气质，给我们的设计带来怀旧复古的视觉体验，如图5-12所示。

图5-11 人文学者体的设计

图5-12 现代设计中的传统字体应用

5.2.2 过渡字体

过渡字体（Transitional）是18世纪中期由荷兰老式字体向现代字体过渡时期形成的，虽然保留了部分笔画末端的倾斜，但笔画之间的粗细差异逐渐增大，如图5-13所示，镀字技术大幅度地提升，让整体字型显得棱角分明，在这种类型的字体中，大多数都具备良好的易读性，迄今为止，仍然是正文排版设计中比较适合的备选字体，如图5-14所示。

图5-13 拉丁字母的过渡字体

图5-14 常用的过渡字体设计

过渡字体包括Appllo、Baskerville、Binny Old Style、Bookman、Century Old Style、Clarion、Demos、Electra、Fournier、Melior、Olympian、Textype、Times Europe等，这些都是字体库中常见的。

5.2.3　现代字体

现代字体（Modern）最显著的特点是粗细笔画之间的差异较大，字脚多采用水平衬线，字体轴线均垂直于基线，在现代字体中，Didot罗马字体被认为是最早的现代字体，如图5-15所示。字体库中的Augustea、Bell、Bodoni、Bruce Old Style、Caledonia、Century Nove、De Vinne、ITC Fenice、Franch Round Face、Iridium、Madison、Monotype、Neo Didot和Primer都是欧美设计师们常用的现代字体。现代字体外形规整，字体对比强烈，在设计上具有明显的时代感，很多时尚杂志的封面都采用的现代字体如图5-16所示。也会被选用为一些标志性宣传册的字体，如图5-17所示。

图5-15　拉丁字母的现代字体

图5-16　采用现代字体设计的杂志封面

图5-17　SUITE 212的宣传手册字体设计

5.2.4　粗衬线字体

粗衬线字体（Slab Serif）也被称为方衬线体(Square Serifs)或埃及体(Egyptians)，如图5-18所示。粗衬线字体的特点在于笔画粗且没什么变化，Antiques是最早的一种粗衬线字体。此类字体还包括Aachen、American Typewriter、Beton、Calvert、City、New Clarendon、

Courier、Egyptian 505、Egyptienne、Helserif、Memphis、Rockwell、Serifa、Linotype Typewriter。粗衬线字体特点明显，字重较大，有强烈的体量感，在设计中非常醒目，常用于标题、广告语等主要字体的设计和应用，如图5-19所示。

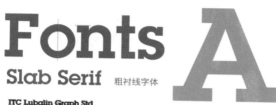

图5-18 拉丁字母的粗衬线字体

图5-19 装饰过的字体设计

5.2.5 无衬线字体

无衬线字体（Sans Serif）在美国也被称作粗黑体(Gothics)，格罗特斯克字体、几何无衬线体和无衬线人文学者体都属于无衬线字体。格罗特斯克字体泛指早期的无衬线体，这些字体笔画的粗细差异细微且曲线光滑，Helvetica是比较经典的无衬线字体，如图5-20所示。

图5-20 拉丁字母的无衬线字体

几何无衬线字体大概在19世纪20年代，受到欧洲新艺术运动和德国包豪斯建筑学派的影响，字母采用几何形状构成，笔画宽度往往趋向一致，如图5-21所示。

无衬线人文学者体来源于1916年爱德华·约翰斯顿(Edward Johnston)为伦敦地下系统所设计的字体，是在古罗马字体形式下发展的，由此开创了无衬线字体设计的另一种可能，如图5-22所示。

字库中装载的Arial、Avenir、Bell Gothic、Bemhard Gothic、Clearface Gothic、Erbar、Eurostile、Franklin、Futura、Gill Sans、ITC Goudy Sans、Helvetica、Optima、Univers都是无衬线字体，如图5-23所示。

Futura

ABCDE
FGHIJK
LMNOP
QRSTU
VWXYZ

图5-21 几何无衬线字体

Optima

ABCDE
FGHIJK
LMNOP
QRSTU
VWXYZ

图5-22 无衬线人文学者体

图5-23 包豪斯基金会的设计

5.2.6 展示字体

展示字体（Display）是为了吸引受众的注意力而被设计出来的，可以通过字体传达一种信息或某一种情绪，可以是喧闹的或是安静的、现代的或是传统的、高兴的或是悲伤的、旧的或是新的、坚硬的或是柔软的等，如图5-24所示。

图5-24 展示字体

英文字库中的Americana、Bank Gothic、ITC Bauhaus、Brush Script、Caslon Antique、Copperplate Gothic、Future Black、Goudy Text、Klang、Libra、Neon、Nicholas Cochin、Playbill、Post Bodoni均是展示字体。

展示字体根据字型又细分为以下五种。

一种是倾向手写风格的字体，其中包括了粗黑体（Black Letter），如图5-25所示；安色

尔体（Uncial）、钢笔或是刷状草体及手写草书（斜体），如图5-26所示。

图5-25　粗黑体

图5-26　草体

大部分草体的行笔连贯，笔画之间以流畅的细线相连，具有飘逸、活泼的特点，如图5-27所示。

小部分草体也适用于正文文字。

另外四种是衬线（粗衬线）展示字体、无衬线展示字体、混合衬线字体和装饰字体。

衬线（粗衬线）展示字体中有一些是专门设计出来做标题字用的，如图5-28所示。

图5-27　随性的手写设计字体

图5-28　适合做标题的衬线（粗衬线）展示字体

无衬线展示字体极具灵活性，通过字体的大小和字重的强烈变化，能表现出丰富的字体效果和质感，如图5-29所示。

图5-29　各种无衬线展示字体

混合衬线字体一般会去模仿凿刻出来的衬线样式，其灵感来自古罗马的石碑工艺，字体的腰线多为统一的宽度，这样看起来既不像衬线体，也不像无衬线体，但共享两者的某些特征，因此称为混合衬线字体，如图5-30所示。

装饰字体通常没有历史根源，其制作形式是追随多变的潮流风格而设计，用独特个性来营造时尚的气氛，达到吸引受众的注意力的效果，如图5-31所示。

图5-30　混合衬线展示字体

图5-31　形式多样的装饰展示字体

5.3　富于想象的字母创意

5.3.1　概念图形

1. 几何图形

用几何图形作为设计的基本元素和参照物来进行的字母设计，可以追溯到文艺复兴时期，早期的字体设计师们就懂得借用几何图形来使字母外形变得更加完美，如图5-32所示，直至今日几何图形也仍然是设计师们常用的创意思路。几何图形概括了所有的基本图形，无论是以"面"的形式出现还是由"线"来组成字母，都能给予受众不同的视觉感受。在现代的字母设计中，我们更加擅长使用计算机来推敲点、线、面组成的几何图形。这些几何图形被应用到字母的外形、结构和笔画中，可以适当地调节字母的字母高度和"X"高度，用于平衡几何图形的创意设计。

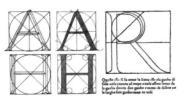
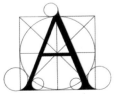

图5-32　文艺复兴时期的字母设计

在几何图形中，圆形比较适合小写字母，在相同的"X"高度下，多数字母的字腔、字腕、侧边都可以借用"圆"的弧度，这种设计适合表现活泼、轻松的主题创意，其色彩和后期效果应处理得明快简洁，以减轻大面积的字重效果，如图5-33所示；方形和三角形相对适合的书写形式多一些，大小写与数字均可应用，这种字母外形规整有度，体现严谨理性的设计感觉，如图5-34和图5-35所示；在混合几何的设计里，多种几何图形能给字体增加变化与对比，避免过于统一带来的视觉疲劳，但圆形需要巧妙地应用在大写字母中，以免造成字母彼此水平空间的混乱，如图5-36~图5-38所示；结构型的字体会综合应用几何形式来进行创意设计，并注重细节与局部的处理，如图5-39和图5-40所示。

图5-33　正圆图形的字母

图5-34　正方形的字母

图5-35　几何线条的数字

图5-36　混合几何图形

图5-37　强调点线面

图5-38　由线条组成的概念形

图5-39　结构型字母设计（1）

图5-40　结构型字母设计（2）

2. 认知图形

几何图形给人的是无边的想象，依据的是受众的经验感受，而运用认知图形的字母设计，则能给予受众明确的文字指示，通过这些已知图形的拼接，使得文字具备准确特定的设计含义，这种设计是专为特定项目而创意的。

 知识拓展 5.1

不同风格的字母设计

认知图形的创意手法有三种。

一是将图形设计成字母外轮廓的样式，局部细节兼顾字形与图形，使受众感觉像是一张张的插画，但又是字母；为了丰富文字含义，可能会使用多个图形进行设计，这是用插画的手法来创意的字母设计，如图5-41和图5-42所示。

图5-41　插画式字母设计　　　　　　　　　　图5-42　图形化字母设计

二是将多个图形进行统一的处理，以相同的形式摆放在字母中，形成完整规则的外轮廓，这是以字母为主图形为辅的创意思路，这两种创意都非常适合主题性较强的单个或少数字母，例如标志设计的项目，如图5-43和图5-44所示。

图5-43　德国Trier大学字母的设计及应用　　　　图5-44　叠加式字母设计

三是将图形以装饰的形式替换字母的笔画，字母主干部分沿用字体，用图形表示字腔或侧边等笔画，因此字体的选择将影响设计的风格，严谨或轻松、理性或感性等，有的时候更

接近于几何的设计感觉，如图5-45所示。无论在设计中应用哪种创意思路，我们都必须兼顾到所表达的设计含义，也不是任何项目都能适合的。

图5-45 《红楼梦》主题字母设计

图5-41中，是插画风格的字体设计，童话般清新温暖的配色，配以卡通夸张的形象，图中四种插画般的表现形式，托举篮球的少年组合成字母"I"；拟人化的猫咪与弯曲的毛绒尾巴组合成字母"J"；滑冰少女优雅翘起的腿和迎风的围巾组合成字母"K"；玩滑板疲累后坐着的少年身体与腿形成了字母"L"。生动活泼且真实有趣的场景皆成了字母的主干，配以清爽干净的颜色，主题明确，内容丰富。

图5-42中，以点组成的面和色块进行搭配组合。远看是线与线的组合，再往前看是实面与点组成的面的组合，而再近看又有点的元素，可以说是"点、线、面"三个元素的完美结合，画面内容丰富，面与面、面与点的叠加增加了画面的层次感，虚实结合。色彩有相近色的组合，也有互补色的碰撞，个性十足又和谐统一。

图5-43中，德国Trier大学的字体设计，主题为"X"的项目，设计师将与主题相关的图形处理成剪影的效果，统一填充到无衬线的大写字母"X"中去，既活跃了笔画的粗重气氛又清晰地表达了主题含义。

图5-44中，是或实或虚的字母叠加而成的字母设计。画面张弛有度，也注意留白的处理，不过分虚空也不过分沉闷。整幅画面第一眼看去是虚虚实实的五个标准字母，但仔细看又能够看出在五个大的字母中，每个字母又包含若干描边或填色后的字母，它们有的做了变形处理，有的就是采用的标准字母的设计。看上去似乎是随意的堆砌组合，杂乱无章，但又能够做到乱中有序，包含内容与主题。又在整幅画面中的字母下方随意撒落了几个字母，或大或小，或远或近，营造了一种空间感。

图5-45中，这是一组《红楼梦》主题的字母设计。设计师将《红楼梦》中的经典人物做了字母的字主干，以粗细统一的黑体保留了字母的字腕和字臂部分，使人一眼看去能够清楚看出这是字母的设计，又与刻画细腻的红楼人物做了融合，粗中有细，这是字母与插画、中国古典与国际、严谨与轻松的对比写照和完美融合。这组设计，韵味十足，主题明确。

5.3.2 形象模拟

形象模拟是和概念图形完全相反的一种创意思路，概念图形强调的是字母本身，用图形来装点，而形象模拟则是用字母组成的单体形似图形。这类创意设计的效果更像是绘制插图一样，画面极具趣味性，与此同时，设计师们也应注意字母易读性的问题。

组合模拟是将词组共同的外形进行修改，模拟成一个具体或抽象的图形，具象图形一般是特定设计项目，将字母的字型通过透视、扭曲等变形手法，把文字附着在形体上，组成可识别的物件，某些时候为了强调字体的易读性，会适当地增加装饰线条或图形，如图5-46和图5-47所示。

图5-46　利用物体形式组合模拟的字体设计

图5-47　透视角度的组合模拟

抽象图形主要源于版面的需要，版式设计中的文字排列不一定都是中规中矩的，水平或垂直，有时候也需要活泼点的设计风格来进行调剂，因此，设计师会将大段文字整体组成非规则图形，这个图形没有具体的象征，只是根据当时版面空余部分的需要进行具体设计，如图5-48所示。

图5-48　根据版面的组合模拟

单体形象是将字母当成单独的个体进行设计，一个字母模拟一个形象，但彼此之间的设计风格保持一致。单体形象模拟较具象或形象复杂时，基本的字体形式不变，从而增加额外的元素；当前后的摆放顺序不同时，部分元素可做调整，属于做加法的设计，整体效果以字母本身的识别性为主要设计目的，但这种复杂的图形字母设计适合做标题或字数较少的段落，大段正文不宜借用这种创意设计的思路，如图5-49和图5-50所示。

简洁形象的模拟一般不添加元素，而是对整个字母的字型进行变形模拟，甚至可以省略字腔等部分，是"减法"设计，在设计中必须研究单个字母的形态是否与模拟的形象接近，如图5-51所示。

图5-49　独特个性的字母设计

图5-50　各种角色的模拟

图5-51　鸟形字母设计

5.3.3　视觉空间

1. 虚拟三维

字体设计的多种创意中，既有平面的效果又有立体的样式，在纸面上通过各种手法设计推敲出来的立体效果，一般被称为"虚拟三维"，手绘与软件都能制作出来。在手绘中，可以利用绘画的线条与平面塑造立体效果，单体的字母不太容易体现出立体的效果，所以设计时一般选用26个字母或段落，线条的处理手法在同一作品中需要保持一致，如图5-52和图5-53所示。

在软件操作的支持下，设计师们不需要借助特殊材料，依靠熟练的建模功底与精良的材质制作也能呈现立体字逼真的质感与体量，Maya、3DS Max、Sketch Up等是常见的可以建模进行渲染的专业软件，当然Photoshop软件的后期处理也很重要，如图5-54和图5-55所示。

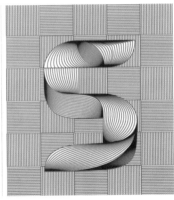

图5-52　通过字体线条的设计展示立体效果

图5-53　通过字体立面的设计展示立体效果

 小知识

　　设计师们不断在三维软件中追求能够刺激视觉感官的设计效果，通常利用软件建模选择相应的材质进行渲染，只有初学者掌握足够的建模和渲染能力，才能取得真实有效的视觉感受。

图5-54　采用软件建模模拟的立体效果

图5-55　利用三维软件滤镜的渲染效果

2. 立体实验

虚拟空间的三维字体是纸面技巧和专业软件的设计应用，但是创意思维不可能只限制于此，求新求异的设计精髓促使我们不断追求新奇的视觉效果。真实环境下的立体字设计具有很强的实验性，其创意是由各种条件共同支持的，设计师们需要利用材料、工具、制作、摄影、后期等一系列的步骤来完成字体设计，如图5-56所示。

图5-56　各种材质的立体字实验

在立体实验的材料中，我们经常使用纸板、木材，还有可以制作模型的石膏，这些都是比较容易进行切割、拼装和塑形的，甚至光影也成为设计中可以利用的素材；在工具上，从普通的裁纸刀、剪子，到锯子、烤箱，只要是能达到创意效果的，都是可以应用的；制作中就需要心灵手巧，手工的精细程度直接关系到设计作品的视觉效果，当然也有特意追求粗犷形式的；由于是真实的立体实验，因此，好的摄影技巧不可缺失，作品的独特角度、体量比例、光线把握、质感展现都在按下快门前考虑成熟，这样在后期处理时才不至于过于麻烦，如图5-57~图5-62所示。

图5-57　立体空间的纸板字体

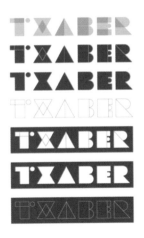

图5-58　模仿积木搭建的字母设计

图5-59　搭建参考图纸

图5-60　4D英文字母

图5-61　木质的特殊视角空间字体

图5-62　实物与光影的字体设计

5.4　与众不同的表现效果

　　拉丁字母的多种创意也成就了与众不同的表现效果，当单体字母出现时，只要是能区别于其他设计，任何表达效果都可以应用在画面中，所形成的概念形象给受众无限的想象空间，如图5-63所示。我们从手绘插图、装饰点缀、技法绘制、材料应用，到迷离的影像，就欧美设计师们层出不穷的创意表达，逐一进行实例讲解。

图5-63　同一个字母各种不同的表现效果

5.4.1　手绘插图

　　手绘书写的字体由来已久，印刷术发明之前用手抄写是文字传播的主要途径，流传甚广的古罗马草体、半安色尔字体、意大利卡罗林字体和哥特字体都是现在手绘书写字体的主要选择。手绘书写体的特殊质感是软件效果不可能达到的，笔墨的浓淡、笔触的飞白都是在书写的过程中与纸张摩擦自然形成的，此类设计的效果制作是后期通过扫描或电子翻拍才能应用到设计项目中去的，不了解制作过程的初学者容易产生误解，如图5-64和图5-65所示。

图5-64　手绘的古典字体　　　　　　　　　　**图5-65　扫描后翻制的字体设计**

　　能表达设计项目内容和风格的除了文字还有插图，插图是比较形象直观的设计元素和表达效果，字体与插图在本质上不太一样，但这两种设计元素却又常常捆绑着出现在一起，设计师们一直在寻求两者之间共同的属性，把具象性元素的插图加入字母的设计中，使字母的整体、内部或笔画成为具备说明性的插图，其创意来源于认知图形，字体成了图形——这种设计效果时常应用在标题、特排文字、字母的设计中，正文部分受易读性的限制不会使用这种设计表达。这种表达效果分两种形式：①纯手绘的插画，在纸面上绘制出设定好的效果，有些精细得就像素描作品，体现出质朴复古的人文情怀，如图5-66和图5-67所示；②使用

Adobe Illustrator、CorelDraw等矢量软件制作的插画，结合手绘板等硬件绘制出符合需要的设计效果，这种设计仍然需要详细的前期草图为绘制基础，特别是初学者不可过分依赖计算机和软件，具体的设计流程详见本章的第5.5节，如图5-68和图5-69所示。

图5-66　植物元素手绘的字体

图5-67　插画字母设计

图5-68　矢量插画的绘制字体

图5-69　矢量绘制的立体插画字母

5.4.2　装饰点缀

在字体设计的项目中，客户总是强调创新的效果，但他们真正需要的不是过多的创新，而是想从现有的设计中得到延续或再设计，那么选择适合的字体来进行装饰点缀的设计表达相对就更加适宜。

装饰点缀中所选择的纹饰分为古典和现代两种风格，古典纹饰显得厚重尊贵，现代纹饰则能体现时下的流行趋势。

装饰拉丁字母的古典纹样均来自传统的生活中，在地中海沿岸生长的莨苕叶是一种象征再生与复活的植物，如图5-70所示。较好的寓意被古希腊的艺术家们广泛应用在装饰艺术中，如图5-71所示。无论是拜占庭风格、哥特风格还是文艺复兴风格，莨苕叶纹饰是欧式风格中最为普遍的装饰元素，也是诸多欧式卷草纹的原始参照。由掌状叶纹演化而来的忍冬纹饰，中世纪被古希腊乃至欧洲广泛地使用，之所以受到西方艺术家们的钟爱，其重要的原因是它和莨苕叶纹饰一样，具有合乎形式美感的曲度和富有节奏感的罗列。因此，这些源于植

物的纹样成为欧洲古典传统中的主要样式，在建筑的雕刻上、器具的造型中盛行，在整个中世纪的装饰艺术中占有重要的地位。

图5-70　草本植物——莨苕叶

图5-71　莨苕叶纹饰在欧式家具中的应用

 知识拓展 | 5.2

装饰点缀字体的设计

无论是中国风的古典还是外国古典的装饰，均体现了设计中的尊贵与厚重，复古的设计潮流使得这些纹饰被应用到了拉丁字母的字体设计中。复古的字体中的装饰元素大都以一种井然有序的排列形式出现，多以轴对称、二方连续、四方连续等手法出现。古典的以动物作为主要形态的图形，以植物的纹饰作为纹路的装饰手法，甚至是受建筑装饰影响的字体设计，尤其是受古罗马、古希腊等立柱上纹饰的影响，使其装饰元素追求一种和谐的近似数字比例关系的美感，展现出设计项目的复古风格，在现代设计中追求复古的意味。如图5-72和图5-73所示。

图5-72　植物纹饰对字设计的影响

图5-73　建筑装饰对古典装饰字体的设计影响

图5-72中，粉色字母"T"以植物为基础的装饰纹饰构成，字臂采用轴对称，字主干的纹饰采用旋转后的二方连续作为装饰的表现手法，在背景颜色的映衬下，整体形式温婉柔和，植物经脉疏密有致。而在字母下以黑色为背景的图中，两条刻画细腻的龙纹图形生动形象，搭配绿色的色彩与粉色的字母"T"相得益彰，互不压制，相辅相成。黑白色下虚实结合

得恰到好处，而粉色与绿色的组合中，古典的装饰纹饰搭配现代的撞色，又有一种别样的趣味。

图5-73中，前两个字母局部的装饰纹样以及左方的纹样装饰来源于西方古典建筑装饰，是老式衬线字体的变形，线条、阴影、留白和渐变的搭配，凸显字体斑驳的设计效果。复古的字体设计有一种经典的美感和魅力，这种设计装饰样式最有趣的地方在于，虽然是旧古典的纹样，但总能给人以新潮的感觉，复古的设计形式在古旧物上或现代设计上有着出人意料的新鲜感，能够提高设计单品的品质，相当于用感性的方式塑造一种情怀。

 小知识

时尚现代的装饰效果在拉丁字母的设计中应用广泛，比起古典装饰在设计表达中显得概念简洁，绘制的点缀图形也比传统的欧式卷草纹容易得多。

一般表现的手法为夸张衬线、局部变形和附加概念装饰，夸张衬线多用于字腕、字臂相仿的曲线线条，组成的图形装饰放大或缩小点缀在词组四周，少数点缀在其中空白处，装饰图形不宜复杂，否则会对字体的识别性产生影响；局部使用设计软件进行变形，因此字体设计时应选择矢量软件进行效果处理（扭曲变形工具）；附加的概念装饰主要针对比较规则的几何形字体，在空间较大的笔画部分增加不同于笔画的装饰图形，以调整字体效果，增加丰富的层次感，如图5-74~图5-76所示。

图5-74　夸张衬线的字体设计　　　图5-75　笔画变形的字体设计　　　图5-76　增加装饰

5.4.3　技法绘制

欧洲绘画中的水彩常作为艺术表现出现在字体设计中，虽是简洁的绘制或技法上的晕染，但水彩层次丰富的透明、叠加、随性的视觉效果能给予字体不一样的艺术内涵，如图5-77和图5-78所示。中式的水墨也有独特的气韵，在不同纸质上书写出来的效果截然不同，也让水墨效果的字体设计表现得多种多样，如图5-79~图5-82所示。

图5-77　水彩叠加的字母设计

图5-78　晕染手法的字母设计

图5-79　水墨技法效果

图5-80　水墨手法的字母设计

图5-81　水墨书写的字母设计及制作成品

图5-82　草书的水墨效果

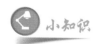

　　采用水彩水墨绘制的设计效果，纸张的选用比较重要，不一样的纸张受肌理、柔韧度、亲水性等多种条件的影响，得到的效果也不一样，可以在多种纸张上反复实验，再选择效果较好的设计进行扫描处理。

5.4.4　材料应用

　　不用的材料应用在拉丁字母的设计中，是创意中可行性的立体实验表达，通过彩色的纸张、切割的木材、不同面料的布匹、线绳的工艺等材料，表达出设计师精湛的手工制作与巧妙的设计表达。

　　各种剪纸艺术的拼接得到的层次与效果，是纯平面设计中不可能实现的，甚至其中还融入了互动的环节，使得拉丁字母的设计充满故事情节，这些趣味的创意、惊艳的表达，让我

们在学习和动手制作中得到很大的启示。纸的材质有多种，例如时常使用有肌理的特种纸、克数较高的纸板等，这些纸张由于质地较好，因此能在设计效果中表现出作品的品质，如图5-83~图5-87所示。

图5-83　Rischio字体设计

图5-84　CURIOSNA字体设计

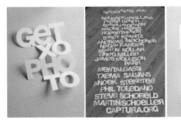

图5-85　纸雕文字设计

图5-86　立体纸盒拼接的英文设计

图5-87　纸板骨架构件的立体字母

有着天然纹饰的木材质也是设计师们钟爱的，结实的体量感和自然的纹路，还可以应用在其他设计中，例如玩具设计、标牌设计、装置艺术。一般比较实用的木材质有松木（质地轻巧松软，容易切割造型）、集成材等，表面可以漆上色彩或清水漆，但是木材制作中需要一气呵成，返工或修补容易降低作品的质量和效果，所以草图的绘制显得尤其重要，如图5-88和图5-89所示。

　　制作模型时使用的可塑软陶还有儿时的彩色橡皮泥，是模拟形象和模仿质感最好的材料，软陶属于一种人工低温聚合黏土（聚氯乙烯PVC和无机填料混合的复合物），和橡皮泥比较接近，有着很好的延展性和可塑性。于19世纪时由德国雕塑家制作并采用，随后风靡整个欧洲地区，其英文名称是Polymer Clay，"软陶"是沿用的台湾名称，它是手工DIY中最受欢迎的材料之一。软陶能充分满足设计师推敲造型的能力，以其缤纷的色彩、可聚可塑的性能，成为启发创造思维的制作材料，制作成型后，可以长时间保存，需要烤箱的烘焙（120℃~150℃），成品有着优良的韧性和不易损坏的特点，如图5-90所示。

图5-88　可爱的木雕字体设计

图5-89　木雕立体字母与数字

图5-90　VITA《IL》杂志

　　还有很多其他材质，如纺织品、塑料、薄膜、铁艺，甚至树叶等创意的应用，只要能符合设计项目中所需要体现的视觉效果，大家可以任意构思与应用，如图5-91~图5-94所示。

图5-91　彩线钩织的字母设计

图5-92　塑料构件设计的立体字母

图5-93　塑料薄膜制作的字体设计

图5-94　用树叶剪切的字体设计

5.4.5　迷离影像

在前面的设计表现中，很多作品都是经过不断推敲、手工塑造而成的，下面有些则是利用摄影的手法，充分发挥设计师们善于发现、及时捕捉的能力记录下来的，特别是在不加任何后期处理的自然中巧合形成的图像，更是充满了设计和巧妙的机缘，如图5-95所示；无论是自然的还是人工的光影，在摄影中都是很好的表现素材，字体设计中时常需要借用多个设计手法来共同完成这些与众不同的表现效果，如图5-96所示。

图5-95　自然界中的字母摄影

图5-96　红蓝双色光源产生的字体设计

5.5　专业优质的设计制作

5.5.1　创意草图

拉丁字母的设计制作需经过创意草图、专业书写、手工制作或软件应用几个阶段，其中，创意草图是所有设计必经的过程，也是最重要的一个部分，和汉字设计一样需要在纸面上绘制、构思与推敲，即便是动手需要制作的实验部分也是如此。

　　创意草图是我们头脑中闪现的灵感记录，它比使用鼠标的画面更富有人情味，在字体设计中，它是所有作品开始的第一步。在这一部分中，我们需要设定一条草图用的基线，再根据创意想法将字母高度、"X"高度、上下缘线、字主干、字臂、字腕确定，把握字腔和字重的设计效果，保证字母彼此的水平空间和距离，设计相符合的衬线（无衬线字体不需要），进而推敲字体的装饰或色彩表达，如图5-97所示。

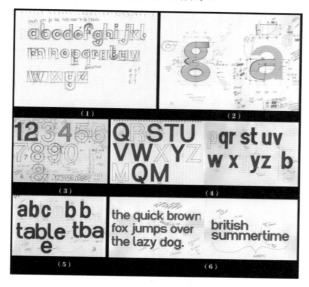

图5-97　创意草图的详细过程

 5.3

　　列举草图方案是一个比较完整的推敲过程。

　　（1）绘制基线，书写出基本的字母高度、"X"高度、上下缘线、字主干、字臂、字腕。

　　（2）不断修改的小写字母草图将细化原始草图中的必要部分。

　　（3）数字系列中墨印效果的测试。

　　（4）基本完成初稿效果，清理不必要的辅助线条，强化字面效果。

　　（5）推敲出效果较好的字母进行单词的组合设计。

　　（6）整体段落与不同排列效果的应用。

5.5.2　专业书写

　　当创意草图确定下来后，要书写专业的墨稿，之所以先绘制墨稿，就是当设计处于黑白对比的状态时，比较能发现字体设计中的不足与差异，墨稿完成后经过多次验证觉得相对完美了，设计师才可能进行软件的上色、手工制作的效果表达。专业书写一般使用到的工具有粗细不同的黑色描图笔、透明拷贝纸、网格坐标纸、直尺、橡皮和垫板等。

　　在专业书写的过程中，不同的创意思路会让这一步骤复杂或简单。在结构型的字体设计

中，墨稿的书写制作需要将勾勒的字框涂黑或者用单线描绘，完成后擦去铅笔的草稿框，如图5-98所示；设计型字体则先要用铅笔书写字稿，再进行反复修改，最后用描图笔将确认的字体上色，如图5-99所示；装饰类的字体书写需要较细的描图笔修饰纹理，如果是较为复杂的古典装饰，需要使用拷贝纸在草图的基础上进行设计推敲，如图5-100所示；模仿传统草体的字体设计，则选择软泡沫头的上色笔，书写出来的画面效果比较均匀平整，如图5-101所示；选择通过软件上色制作的字体书写，是在自制的网格坐标纸面上绘制出字体线框，通过扫描仪转成电子文件，置入矢量软件中进行设计的，如图5-102所示。

图5-98　修改字体的专业制作

图5-99　勾线手写字体制作

图5-100　古典的装饰字体制作

图5-101　墨稿的制作

图5-102　计算机扫描制作

5.5.3 手工制作

有了创意草图和想要表达的效果后，手工制作与后期拍摄得到的字体设计更富有挑战意义，因为这个制作的过程可能需要反复地实验，要求设计师有较强的动手能力，对材料、工艺和技术有丰富的认识和把握程度，以及制作中对成本的控制和后期效果的预知能力，如图5-103所示。

图5-103 MONS TERS立体字设计

5.5.4 软件应用

很多软件都可以为字体设计而服务，不仅仅限制于Adobe Photoshop、Adobe Illustrator等平面设计软件，例如三维软件Maya、3DS Max也可以进行字体设计。实操项目中软件的应用一般是模拟真实质感设计的需要，如仿真的立体、水晶、火焰等实景照片中才能得到的效果，如图5-104所示。

图5-104 项目用软件制作的过程

涂鸦艺术

涂鸦（Graffiti）是指在墙壁或其他平面媒介上随意涂抹绘制的文字、图形等，早期的涂鸦近似于文字行为，其中字母所占的比重很大，图形或符号为辅助装饰，是和Hip-Hop一起

发展于纽约Bronx街区的，由于Bronx街区特殊的人文环境和生活状况，涂鸦变成了一种特意的反文明的行为，这时涂鸦的特点主要是简明扼要地表达文字意图，不刻意去描绘，随意性比较大。随后一些艺术家开始强调有意识地涂鸦，逐渐形成了一种街头艺术，在公寓的墙壁上、地铁的车厢表面有着大量的时常变化的涂鸦作品，其影响力也越来越大，让更多的普通受众感受到这种即兴充满激情的非主流艺术，如图5-105所示。

字体设计也受涂鸦艺术风格的影响，很多设计作品的灵感来源于这种看似随意的艺术行为。最著名的便是谷歌涂鸦（Google Doodle），Google网站被反复涂鸦的Logo设计在全世界的网民中影响很大，而Google的设计团队则时常翻着日历，根据即将到来的特殊日子设计相应的谷歌涂鸦，这种充满情感味道的字体设计把网站与受众亲切地联系在一起，如图5-106所示。有些适合这种风格的项目也会大量借鉴涂鸦的表现手法来设计字体，如图5-107所示。除了字体设计纸面上设计成涂鸦的效果外，光涂鸦也是一种非常即兴的表现，借助摄影记录下光轨迹书写的字体，后期合成后形成"光涂鸦"风格的字母设计，如图5-108所示。

图5-106中，Google最早的涂鸦创意来自两位创始人布林和佩奇，他们想在Logo的涂鸦上赋予更多的趣味性。黄正穆，美籍韩裔，从2000年开始就给Google设计Logo，那时他还是斯坦福大学大三的学生，在当时名不见经传的小公司Google做维护网站的助理。这样公司里面唯一一个念过艺术的实习生偶然肩负了这份具有挑战意义的有趣工作。他现在带领着团队用80%~90%的工作时间维护Google网页，每年设计50个左右的Google Logo。"他的真正职位是网站管理员。"原Google中国区总裁李开复谈到黄正穆时曾经这样说，"他管理了全球的Google涂鸦。他很酷！"

图5-105　街头字母涂鸦

图5-106　谷歌涂鸦（Google Doodle）

图5-107　涂鸦效果的字体设计

图5-108　光涂鸦的字体设计

图5-108中，光涂鸦通常也被称为光绘画、光影涂鸦和光电涂鸦，是一种在夜晚或黑暗的

房间移动手持式光源或相机产生光成图效果的摄影技术。在大多数情况下，光源并不一定要出现在作品中，而是依靠光线移动制造出妙不可言的形象，光涂鸦艺术由此诞生。这项诞生于街头的表演艺术，现在已经在世界范围内掀起热潮。

思考练习

一、填空题

1．传统字体分为＿＿＿＿＿＿＿＿和＿＿＿＿＿＿＿＿。

2．现代字体的特点是粗细笔画之间的差异较大，字脚多采用＿＿＿＿＿＿，字体轴线均垂直于＿＿＿＿＿＿。

3．粗衬线字体的最大特点在于＿＿＿＿＿＿＿＿。

4．时尚现代的装饰效果在拉丁字母的设计中应用广泛，一般表现的手法为＿＿＿＿＿＿、＿＿＿＿＿＿和＿＿＿＿＿＿。

5．拉丁字母的设计制作需经过＿＿＿＿＿＿、＿＿＿＿＿＿、＿＿＿＿＿＿和＿＿＿＿＿＿几个阶段。

二、选择题

1．概念图形又被分为几何图形和（　　）。

　　A．创意图形　　B．认知图形　　　　C．混合图形　　　　D．其他图形

2．无衬线字体（Sans Serif）在美国也被称为（　　）。

　　A．黑体　　　　B．粗黑体　　　　　C．粗体　　　　　　D．细黑体

3．（　　）软件可以建模并渲染字体。

　　A．Maya　　　　B．3DS Max　　　　C．Sketch Up　　　D．AutoCAD

4．能够体现层次丰富的透明、叠加、随性的视觉效果，给予字体不一样的艺术内涵，是（　　）的技法绘制。

　　A．软陶　　　　B．木质　　　　　　C．水彩　　　　　　D．纺织品

三、问答题

1．简述拉丁字母的字型有哪些？

2．拉丁字母有哪些表现效果？

3．简述拉丁字母的设计制作过程。

实训课堂

实训课题一：设计一款拉丁字母的字体。

内容：根据自己的兴趣与想法，设计26个拉丁字母。

要求：按照拉丁字母的设计准则，选择适当的设计形式，依据拉丁字母的字体构造，设计一款在自己兴趣下整体和谐统一的拉丁字母。

实训课题二：设计制作两款不同表现效果的字母。

内容：根据文中提到的或自己的想法创意，做两款（每款至少5个字母）有着不同表现效果的字母设计。

要求：不限形式，不限手法，成品以照片的形式呈现。

第6章

版式设计

学习要点及目标

- 了解版式设计的基本原则。
- 掌握版式设计的文字编排，例如，文本对齐、文本特排、中英文混排。
- 版式设计中的图形以及色彩把握。

本章导读

版式设计涵盖了文字、图形和色彩等多种设计元素，它像一个领导者和组织者，将众多的设计元素按照一定的规则和原理进行配置，进而形成优质完整的设计画面。所以这项工作充满调和与挑战的意义，从实操的角度设计版面，作为一名专业的设计师，是通过设计作品来显现自我风格与职业水平；从项目的角度审视版面，设计必须遵循甲方的合理要求，并简洁明了地传达制作目的；从市场的角度考量版面，对于普通受众，既满足他们视觉的刺激需求，还要帮助他们理解其中的含义；从专业的角度研究版面，不为了版面而设计多余装饰，不画蛇添足过于花哨或缺乏创意以致形式简单。因此，我们需要活用严谨的设计原理、加入专业的视觉语言、选择易懂的表达手法，在版面中透露出设计的智慧与独特。

6.1 版式设计的基本原则

版式设计如需做到本章导读所述的几点，首先就要熟知和掌握版式设计的基本原则：版式设计的单一性、艺术性和整体性。

6.1.1 单一性

单一性是指在版面的设计主题上清晰明了，目的在于顺利传达信息，快速吸引受众并帮助他们理解内容。判断版面的好坏，不是脱离实际内容单纯地研究版式设计，为最终目的而集中创意才能明确传播客户信息，增强受众的注意力和理解力，所以，单一性是针对版式设计根本目的的设计基本原则。

在设计的过程中，对字体、图形和色彩的选择都围绕这一根本目的进行，避免让人产生想象偏移、理解歧义的设计因子。当设计项目内容繁多复杂时，应尽量选择理性概括的元素。一般文字是最好的表达，如果主题较统一，可以选择有代表性的图片，但是有时图片会过于具象，也容易限制受众的理解和想象，反而得不偿失。

知识拓展 6.1

概括性的版面设计

当设计项目内容简洁、元素单一时（甲方时常不能提供大于我们需要的设计素材，设计

师要为客户挑选与其想法相近的素材应用在版面中），为丰富视觉效果，会装饰一些紧扣主题的元素，用来支撑过于单薄的画面效果，如图6-1和图6-2所示。

图6-1 文川艺术教育中心宣传手册

图6-2 《徽派建筑钢笔速写》封面设计

　　增加相同的设计元素会使得画面的效果更加丰富多彩，更便于设计出客户理想中的项目内容，但这需要设计师敏锐的观察力和审美能力，能够快速在客户提供的内容素材中筛选出我们能够用到的内容，并根据已知的内容设计匹配相近的素材进行设计添加。后期的设计不可过度，以免造成视觉混乱，难以捕捉表达重点。

　　图6-1中，由于是策划案，因此内文中没有任何图片或色彩，甲方只提供纯文字资料，设计师于封面处采用多种明度高，色彩鲜亮的背景颜色进行简单的竖条纹式版式设计，增加标题等细节设计，同时在封面处为了突出艺术教育的指向性，贴合了孩童笑容灿烂的图片，封面的设计感强烈，引人注目。而其他部分为了贴合文川艺术教育中心的基调，采用了蓝色主色调，文字排版聚合突出重点，安排虚实得当。

　　图6-2中，同图6-1一样，甲方只提供纯文字资料，而为了紧扣书籍的主题，于书的封面部分采用了徽派建筑最为突出的——雕梁画栋和中式屋顶，以及檐口见长的特点。画面中只选用了色彩对比强烈的屋檐，墙壁的部分去掉后反而以文字的排版做了分隔，使得封面的白色背景自成白墙，留白的处理巧妙，倒是别有一番趣味。

6.1.2　艺术性

　　设计中怎能缺少艺术性呢？当然，设计的艺术性是我们一直追求的，它体现了视觉效果

中的审美、趣味与独创，是版式设计中最感性的部分，当所有突出主题的设计因子集合在一起时，艺术性地将它们进行搭配、排列则成为版面的设计核心。

 知识拓展 | 6.2

平面广告版面设计

审美的艺术性取决于设计师的文化涵养和艺术情操，这是一个比较艰难的过程，是在不断否定自我的同时做最大的品质提升，平衡个人与大众之间的美感差异；趣味的艺术性是指版面在形式上的情趣，除了美感，还需要有趣的手法，用于幽默或抒情，不必依赖主题的精彩内容也能使版面光彩夺目；独创的艺术性表明版式设计原创个性的原则，作为设计师首先要学会的就是拒绝平庸，个性鲜明，这是创意的灵魂，如图6-3所示。要善于思考和别出心裁，才能赢得受众的目光，否则就容易被贴上"山寨"的标签。

图6-3　Heinz亨氏好意粉酱平面广告的版式设计

图6-3中，为平面广告的版式设计，客户亨氏的宣传目的在于如何将各种口味意粉酱的品质在广告中表现出来且一目了然，艺术的设计手法显然起到了极好的宣传作用，将复杂的配方用图形与文字搭配起来，整体形态模拟口味或原料的图形，配以相应色调，主题鲜明、视觉生动。

6.1.3　整体性

系列的版式设计在实操项目中时常会遇到，例如企业形象的设计、展会的宣传设计等，因此版式设计不是一个单体行为，会涉及多种不同项目之间的视觉联系，使用的设计元素一致或比较接近。

 小知识

对于单项设计的版面，如书籍装帧、报纸杂志的设计等，它们的前、后页面之间的版式设计也会趋于一致，以保证视觉的连贯性和熟悉程度。

整体性是版式设计从宏观角度需要遵守的原则，版面中的设计元素有一部分是相对固定的（例如标题性的字体或基本的网格框架），无论项目如何发生变化，这些元素都不会随着项目而变，这就是整体性原则的作用，它能协调视觉效果的跳跃性。但整体性原则不等于所有版面的设计相同，在细节中可以有所变化，除了固定的一部分设计元素外，还有一些是根据不同的项目而变化的，但系列项目之间彼此变化的程度保持一致。例如大型展览的宣传项目，海报与展板之间的标题字体或色彩相同，但根据具体的宣传信息，在版面的详细内容上会做局部的调整，如图6-4所示。

图6-4　阿根廷艺术展览的版式设计

如图6-5所示为毕业作品的系列展板设计，是2011届清华大学美术学院的毕业展。

图6-5　毕业作品的系列展板设计

6.2　版式设计的文字编排

日本书籍设计师松田行正就文字的编排说道："应该寻找对于自己来说便于阅读的排版，如果没有足够的体验是不会明白的，特别是对于年轻人来说是很困难的，但是反正每天

都要读书，所以将'什么样的东西才是易读的？'这个问题时常放在脑子里面，那么就自然明白了所谓的易读性到底是什么了，只是不能用受众的眼光来看待，必须从设计师的角度去观察与研究。"

信息（文字）的易读化问题，有层次、有重点地便捷文字阅读，是每一个设计师在版式设计的过程中必须掌握与遵循的。

版式设计中的文字编排分为中文编排、英文编排和中英文混排，每种文字都有着自己的阅读习惯和规则，设计中，我们学习这两种文字比较实用，对于其他语种的文字，在此不涉及。

6.2.1 文本对齐形式

中英文的文本对齐形式相似，基本的形式有四种：左对齐、右对齐、居中对齐和两端对齐，每一种对齐形式都各有功能特点和相应的阅读习惯。

在版式设计中，一般都会运用一到两种对齐方式，在同一页面上不会出现多种对齐形式，但是在一个设计项目中，例如书籍装帧的文本版式设计，就因页面功能不同而应充分利用这四种基本形式。可见文本对齐的形式选择是受设计风格和版面功能影响的。

1. 左对齐

左对齐在英文中叫ranged left，在中英文的文本对齐中，从左往右的基本阅读习惯会按照左边空白排列，选择左对齐的文本形式，如图6-6所示。

图6-6　中英文的左对齐文本形式

中文文本的左对齐排列受标点符号的影响，会产生半个字符左右宽度的空白，在整体版面上表现出右边细微的不平整边缘，如图6-7所示。

而英文文本受单词或词组的字符数影响，会让右边字行的边缘零乱，通常会用连字符"-"将长单词断开，来减少由于字行的长度不同造成的不规则视觉效果，如图6-8所示。

图6-7 中文的左对齐文本形式

图6-8 英文的左对齐文本形式

 小知识

　　左对齐是版式设计中最常用也是应用最多的文字编排形式，整齐的起行字符位置，能让视线迅速准确地捕捉到每一字行的开始端，方便记忆与阅读，是大量正文文字排版的首选，平和顺畅的形式特点适合所有受众的阅读习惯。

2. 右对齐

　　右对齐在英文中叫ranged right，在中文的排列中受书法和传统文化影响，右对齐的文本

形式时常也会用到，在现代风格的段落文字中使用。

但是在英文中，大段文字的排列并不适合右对齐，受众不能快速地找到文字的开头部分，会扰乱阅读时的瞬间记忆，产生文字脱节和阅读串行。大篇幅文本的右对齐排列对初次阅读的受众会产生不良影响，因此特别是在儿童类的设计项目中应避免出现类似排列。

正因右对齐明显区别于左对齐，所以，字数较少或说明性的文本采用右对齐反而具有突出的视觉效果，一般在平衡信息的主次关系上会使用这种排列，如图6-9所示。或者当说明文字的右边有一张图片时，右对齐的形式特点就会明显体现出来，文本右边整齐的边界与图片边缘呼应，形成和谐的视觉效果，如图6-10所示。

图6-9　右对齐的文本形式

图6-10　右对齐的说明性文本

3. 居中对齐

居中对齐文本以中间垂直轴线排列，让受众感觉到对称的排版就是居中对齐，时常在标题页中使用（中英文均可），如图6-11和图6-12所示。

居中对齐文本的外形有着"瓶形"般的效果，对于字数没有太多限制，这种形式容易设计，但不好把握，由于要考虑到断字阅读，还要考虑外形效果，因此每一行的字数、字号、字重、间距、行长都要综合去推敲，否则就只有形式而忽略内容，违背了易读性的设计理念。

所以采用居中对齐的文本形式，在草图阶段需要多次确定每一行的长度，真正达到方便阅读与优美的"瓶形"视觉的双重效果。

4. 两端对齐

两端对齐和居中对齐一样，都是以中间垂直轴线对称排列的文本形式，从15世纪印刷技术的提升开始兴起，长期应用于书籍的版面中，如图6-13所示。但是两端对齐与其他三种形式最大的区别在于，为了保持两端对齐的段落齐行效果以致字符之间的间距不规则，中文

可以在软件中进行自动调节，只需要注意标点符号不放置段落前，而英文则需要设计师按照字体和行长进行分词和齐行设计，特别是单词中连字符的编辑。还有一种两端对齐的文本形式则涉及不同字号的版式设计，缩进较大字号的文本与扩大较小字号的文本，以形成齐行效果，需要注意的是行距的设定与调节，如图6-14所示。

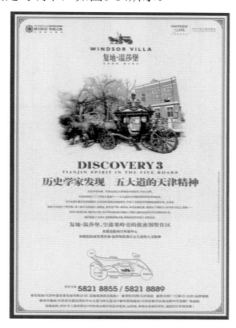

图6-11　居中对齐的文本形式（中文）

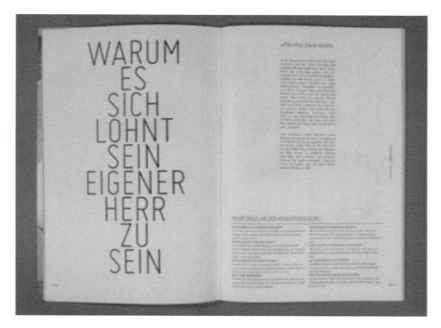

图6-12　居中对齐的文本形式（英文）

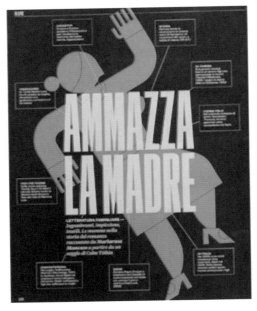

图6-13　两端对齐的文本形式

图6-14　不同字号的两端对齐

6.2.2　文本特排形式

上述四种文本形式是最基本的也是普遍常见的文字排版，多数针对正文、说明性文字和内页版面，通用于各种版式设计的文本部分，属于相对规整的文字版式设计。在设计中还有一种文本的特排形式，是专门为某一个项目的文本需要而设计的特殊版面形式，创意独特且不可通用，如图6-15所示。

图6-15　文本的特排形式

特排形式不必局限于文本的左右或是中间两端，甚至文本中的某一个字或词也能形成独立的设计元素，这种特排形式更富有挑战性，给受众非常规的视觉刺激，时常在书籍封面、包装正面、网站首页、展板中使用，用于吸引受众独树一帜，如图6-16所示。

图6-16　各种特排形式的版式设计

　　文本的特排形式虽然没有基本形式的局限，但是必须遵循版式设计的基本原则，具体的创意与详细的应用参见第7章的版式创意设计。

6.2.3　中英文混排形式

　　设计的国际化使中英文混排的形式越来越多，不同语种的受众在画面中寻找熟悉的文字，这些不同的文字因相同的含义将它们联系组合在一起，共同出现在同一版面中，我们最常见的就是中英文的混排。

　　在这种混排形式的文本设计里，对中英文字体要做到能信手拈来的程度，熟知中英文各种字体的风格，能够活用字体家族中粗细不同的字符，如图6-17所示。

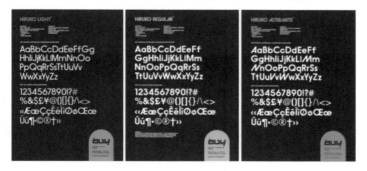

图6-17　字体家族

　　混排形式中要体现中英文的主次关系与前后顺序，两种文字在字体、字号、字重和间距及行距上应有所区别，切勿选择感觉相同的字体，避免视觉冲突。

如何选择适合的字体来混排搭配呢？"对比"是诀窍，这里所指的"对比"不是要显示出哪个好看、哪个不重要，而是在版面上让视觉感受产生风格差异，相互衬托对比，这样才能协调混排中的诸多问题，中英文混排的形式综合体现了版式设计的三大基本原则，如图6-18所示。

图6-18　中英文混排的版式设计

6.3　版式设计的图形色彩

版式设计中的图形包括摄影照片和手绘插图，无论选择使用什么样的图形，最终都是为版面而服务的，图形是一种记录和传播信息的视觉语言，文字有国界，而图形则很容易能够突破这个屏障，因此版面中的图形是一种用艺术的手法解释与呼应文字，吸引和调节受众心理的设计元素，如图6-19所示。

图6-19　版面中的图形

但是，版面中的图形如果没有给受众留下什么感觉或者毫无印象的话，不管图形本身有多好，也证明在设计的处理上都是存在缺陷的。

 小知识

图形在处理上需要注意的地方：①以版面的创意设计为前提选择图形；②无论是照片还是插画，都需要在细节上经得起推敲；③图形必须融入版面，不过分突出；④对于图片的裁切，应考虑画面效果与版面之间的协调与平衡。这些注意事项将在版面的创意设计中起到很重要的作用，为后面的学习做好充分的预习工作。

 拓展阅读

色彩分析

版式设计是围绕着一定的主题将色彩、标题、正文、图形等元素按照一定的原则进行排列组合。色彩是版式设计中的四大信息元素之一，是极富表现力的艺术语言之一，版式设计中的色彩不是孤立存在的，它以其他元素为载体实现其艺术表现力。标题、正文、图形与色彩的配置关系相互配合。

版面中的色彩不仅仅是指某一个具体的颜色，而是针对整体的色调，不同的色彩会给受众不一样的感受。

简单地说，冷色调会让人理智，暖色调会使人感性，这些色调的根据，源于版面创意的需要，因此在色彩的应用中，不能完全凭借设计师自身的喜好和想法来进行调配。版面的色彩需要一个基调，这是一个大的整体感觉，是用来衬托文本背景和图形效果的，如图6-20所示；除了色彩基调，还要有点缀其中的部分，用于突出某些文本或图形，色彩是一个很好的调和剂，既可以有突出的作用，还可以有统一的功能，如图6-21所示。

图6-20 色彩的衬托效果

图6-21 色彩的突出效果

 思考练习

一、填空题

1. _____是针对版式设计根本目的的设计原则。
2. _____是版式设计从宏观角度需要遵守的原则。
3. _____体现了视觉效果中的审美、趣味与独创，是版式设计中最感性的部分。
4. 版式设计中的文字编排分为_____、_____和_____。
5. 版式设计中的图形包括_____和_____。

二、选择题

1. 中英文的文本对齐形式相似，基本的形式有（　　）。
 A．左对齐　　　　　　　　　　B．居中对齐
 C．右对齐　　　　　　　　　　D．两端对齐
2. 版式设计的基本原则不包括（　　）。
 A．单一性　　　　　　　　　　B．艺术性
 C．整体性　　　　　　　　　　D．统一性

三、问答题

1. 简述版式设计中整体性的基本原则。
2. 版式设计中什么是文字编排的文本特排形式？
3. 简述版式设计的图形色彩。

 实训课堂

实训课题：为书本设计一款封面。

内容：选择一本自己喜欢的书，为这本书的封面做一款设计。

要求：遵循版式设计的基本原则，利用版式设计的文字编排，可用计算机软件制作，也可用手绘的形式进行制作。设计完整即可。

第7章

版式创意设计

 学习要点及目标

- 掌握版式设计的视觉流线，如单向流线、曲形流线、引导流线。
- 掌握版式设计的空间网格。
- 学习版式设计的创意思维。
- 掌握版式设计的制作流程。

本章导读

　　人有着自身独特的视觉特性——视觉暂留，视觉原理实际是靠眼球晶状体成像与感光细胞感光，并且将光信号转换为神经电流传回大脑，引起人的视觉感受，感光细胞中的感光色素需要一定的形成时间，这就促成了视觉中的后像机理，当物体在快速运动时或人眼移动观察时，人眼所看到的真实影像消失，但大脑中仍能持续0.1~0.4秒的保留影像，这种现象就是视觉的暂留现象。由此可见，短暂的暂留现象有助于受众观看或阅读时的记忆，但凌乱的视觉流线就会打破这种记忆，每一次当视线寻找新的信息，甚至在不知道看哪的情况下，上一次阅读的记忆就消失了。

　　视觉流线是版面中无形的脉络，通过设计手法体现出来的方向感，就像是给版面设定了一个有主旋律的运动趋势，形成了先看什么、后看什么的视觉流程路线，所以有条理的视觉流线有助于引导受众轻松自如地查询和接收信息与图像。在设计心理学中，把一个设计中的平面划分出不同的视域，研究表明，上半部分与左半部分使人轻松、愉悦，下半部分和右半部分则给人稳重、压抑，这种理性的研究说明，在版式中上半部分或中上偏左的区域属于"最佳视域"，成为视觉流线的重点部分。在通常情况下，项目的标题或核心内容都会被设计在这些区域，以表示主次的层次关系，如图7-1和图7-2所示。

图7-1　德国Harry Walter书籍设计

图7-2 专业公共服务平面广告

　　灵活巧用设计理念是学习者必备的能力，上述的视觉流线与最佳视域都不是呆板的绝对公式，而是从大部分受众的视觉习惯中提炼出来的一种设计规律。在版式设计中，视觉流线的布置要灵活地设置在合适的区域中，以准确有效传达信息为前提，以受众普遍习惯为基础，形成自然流畅的视觉导向。视觉流线主要分为单向流线、曲形流线和引导流线。

7.1 版式设计的视觉流线

7.1.1 单向流线

　　在视觉流线中，单向流线的设置最多、最普遍，通过水平、垂直或倾斜方向的脉络引导视觉，能直接诉求主题内容的流线设计，这种视觉流线能给整体版式带来简洁明了的感觉，直观而不隐晦。

　　水平的视觉流线最为稳定，平和恬静是这种视觉流线的特点，会在段落文本或较多图片的版式设计中应用，如图7-3和图7-4所示；垂直的视觉流线有着坚定的感觉，垂直的效果给人以直观感受，为区别标题和内容会采用垂直的单向流线，如图7-5~图7-7所示；倾斜的视觉流线显得不稳定、不平衡，是特意而为之的设计形式，用这种不稳定的动态视觉效果引起受众的注意力，有时也需要平衡画面，增加与之相对的视觉流线，如图7-8~图7-10所示，这种单向流线需要注重不同文字的书写规则。

图7-3　杂志页面水平视线编排

图7-4　上海双年展作品展示

图7-5　海报设计

图7-6　Type This海报设计

图7-7　台湾Siid Cha包装设计

图7-8　Futura字体样本设计

图7-9 包豪斯封面

图7-10 荷兰图形设计展

7.1.2 曲形流线

与单向流线相反感觉的是曲形流线，它是视线动态与韵律的最佳表现，能使画面构图丰富，具有强烈的形式感，与此同时也能给受众带来轻松、活泼、随性的愉悦气氛。

曲形的视觉流线中，环形、弧形与多段曲线的形式设置展现出版式应用中的各自特点。环形的视觉流线具有靶心的原理，能迅速将受众的视点聚焦，在设计需要突出的版式中应用较多，如图7-11所示。

图7-11 Tuffy防护服平面广告

弧形的视觉流线有跳跃和过渡的视觉效果，累加后弧形流线则具备放射渐变的视觉感受，这种流线是组织相近似的曲形视觉流线，按照统一方向进行设定，技巧在于视觉流线彼

此之间的长短和曲度要有细微差异，在版式中增加了韵律的设计情感，让受众感受其中随性自然的设计情绪，如图7-12和图7-13所示。在这类视觉流线的设计中都是以曲线为主，因此单向的流线将处于次要位置，以避免版式中视线的冲突。

图7-12　书籍内页版式

图7-13　奥迪汽车平面广告

7.1.3　引导流线

与前两种视觉流线不同，引导流线的设置需要在版式中增加引导元素，明确指导受众的阅读与理解，属于强制性的视觉流线，逻辑条理性强。它最大的功能在于快速构架信息体系，与版式中的空间网格产生交集设计，这种视觉流线适合信息量大、主次前后不易理解和分析的项目版式。

直观的引导流线多用线性元素或指示图形，将信息的主次与前后顺序串联起来，形成鲜明的层次逻辑关系，如图7-14和图7-15所示。

间接的引导流线则用虚空间或渐变的色块，以含蓄的心理暗示指出阅读重点或顺序，这种流线需要合理利用虚空间的比例大小、同色系的色彩背景，以便衬托流线的引导性，如图7-16所示。

图7-14　海报设计　　　　　图7-15　ESPN媒体广告　　　　图7-16　TYPE THIS海报设计

上述三种视觉流线在版式设计中是应用最多，也是最主要的，还有一些例如散点式、随意式等不易理解的流线，我们用下一小节的空间网格进行说明和讲解。

7.2　版式设计的空间网格

7.2.1　空间尺度

页面版式的空间尺度包括外部尺寸、版面率和虚拟框，外部尺寸是根据项目特性来确定的，版面率和虚拟框则由项目的具体内容决定。

外部尺寸是指实际页面的尺寸，根据项目意图和特点（例如书籍装帧、包装设计、展览汇报或竞赛的版面要求），有些由设计师就创意设计决定，有的则为限定尺寸（项目中明确设定的尺寸）。

在具体设计项目中要综合以下两个因素。一是要结合媒介确定尺寸，杂志期刊类的项目设计，信息量较大，所以外部尺寸会比较大（一般选用A4、B4），文学专著要考虑受众携带和展卖的便利性，因此外部尺寸都相对较小（一般选用A5、B6），展览中的展板方便大流量的受众观看，尺寸一般不会小于A1（841mm×594mm），而宣传散发的样本则不会大于A4（297mm×210mm）等，如图7-17所示。二是考虑制作成本，无论项目最终选择纸质印刷还是媒体播放，制作成本是甲乙双方必须考虑的，使用规格尺寸是充分确保纸张的使用率，而版式创意使用的特殊尺寸则会造成一定浪费，如图7-18所示。

一般来说，这些尺寸很多是和规格纸张相关联的，按照标准规格的纸张、印刷成本或媒体尺寸考虑，这些版式都会有一个通用的外部尺寸，如表7-1所示。

图7-17　各种外部尺寸的项目设计

图7-18　A系列规格尺寸

　　项目的具体内容设计影响虚拟框和版面率，虚拟框界定的是版面的版心，所有的图像信息都会在界定的尺寸中进行配置，而版心在整个版面中所占的面积比例则为版面率，如图7-19~图7-21所示。

　　版面率和虚拟框之间的关系成正比，而虚拟框的设定又是版式设计的第一步，所以设置不同的虚拟框能表达出不一样的版面率和设计效果。所以在具体的实操中，想体现品质的设计感就要设法降低版面率，但当信息量较大时，就要酌情考虑是否提高版面率，如图7-22

和图7-23所示。虚拟框一般在页面版式中偏上方，下面余白的部分大于上面余白部分，主要是受心理视域的影响，在同一项目或系列页面中，尽量使用比例差不多的虚拟框和版面率，在灵活的版式设计中，不完全是将所有的元素必须放置在虚拟框内，有时会将一些图片或色块的一部分布置在框外，可以给平淡的版面增加一些变化。还有一部分特殊情况，是在版面需要装订的时候，虚拟框边界要适量地拉开与装订口的距离，避免信息部分被遮盖，影响易读性。

表7-1 通用的外部尺寸

项目媒体	常规通用尺寸
书籍	正度16开：185mm×260mm；正度32开：130mm×184mm 正度64开：92mm×130mm
报刊	大报纸4开：390mm×540mm；A2报纸：594mm×840mm
海报	大度纸张：850mm×1168mm 全开：844mm×1162mm；2开：581mm×844mm 3开：387mm×844mm；4开：422mm×581mm 6开：387mm×422mm；8开：290mm×422mm 正度纸张：787mm×1092mm 全开：781mm×1086mm；2开：530mm×760mm 3开：362mm×781mm；4开：390mm×543mm 6开：362mm×390mm；8开：271mm×390mm 16开：195mm×271mm
展板	大尺寸：1200mm×2400mm；中尺寸：900mm×1200mm 小尺寸：600mm×900mm
PPT	默认设置：190.5mm×254mm
汇报册	国际标准A3、A4

图7-19 虚拟框（黄色）　　　图7-20 版心（除白色外）　　　图7-21 版面率（白灰颜色）

图7-22　不同版面率带来的版式效果

图7-23　精致的时装样本

7.2.2　图版率

当确定虚拟框和版面率后，下一步就要设定图版率了。页面图片的布置和配比就是图版率，它是左右整个页面结构的关键因素，对页面效果产生极大的影响。当图版率为0时，页面属于"阅读型"结构，也就是以文字为主，不配置任何图片或插画；当图版率为100%时，页面转换为"欣赏型"结构，图版率不包括文本元素，只针对图片和插图，它的数值反映版式的图文比例关系，如图7-24和图7-25所示。

在版式设计中，只有控制调整图片数量和尺寸才能很好地表达各个项目的版面特点，例如，时尚画册类较高的图版率能给受众带来丰富、活跃的视觉感受，文学典籍偏低的图版率则让人感受到字里行间沉香的味道，如图7-26和图7-27所示，根据媒体特点设定合适的图版

率，就能恰如其分地进行版式创意。

图7-24　不同图版率的页面效果

图7-25　不同图版率的对比

图7-26　Selected时尚插画宣传册设计

图7-27　文化杂志报纸设计

7.2.3　网格系统

　　版式设计中将虚拟框进一步细分，变成网格的状态，网格能让页面看起来整体富有连贯性，每一个设计因子放置在网格中，让彼此之间产生视觉上的联系与关系，形成无形的有效机制，这就是版式中的网格系统。网格系统决定虚拟框的内部分割，这种系统最早约1950年时在欧洲使用。在设计阶段确定图版率后，利用网格系统，能快速地将文本、图形和相应设计的色块有秩序地配置好，是实用性较强的应用实操手法，要比随意编排的版面更有条理、更清晰，多数以图文为主的版式设计的初稿都会应用这个系统，然后在不断调整的过程中进行修改。

　　网格系统以"矩形"为基本形，根据具体的图文内容来设定矩形的大小或分割数量，基础的网格系统体现现代主义的设计原则——简洁清晰，也是应用最多的版面形式，适合各种项目的版式设计，可在任何单页或系列页面上进行基础网格的布局设置，如图7-28和图7-29所示，但是过于统一的格局会让人感觉平淡，所以要在实操过程中活用这些网格系统来配置各种图文元素，如图7-30~图7-36所示。

图7-28　典型现代主义风格的基础网格系统（蓝色线框）

图7-29　不同项目的网格系统（蓝色线框）

图7-30　海报设计

图7-31　书籍内页设计

图7-32　作品集设计

图7-33　样品展示设计

图7-34　网页设计　　　　　　　　　　　　　　图7-35　展览信息设计

图7-36　图表设计

7.2.4　复合网格

　　基础网格系统表现简洁大方，有较强的定式，当网格系统复杂化时出现复合网格，版式的可变性增大，视觉层次感加强，趋于饱和状态。这种复杂的网格系统源于现代风格的基础网格，是基础网格的累加、复制和偏移，属于典型的"巴洛克"风格版式，如图7-37所示。现代复合网格在系列版式设计中不一定会使用完全相同的网格布局，会用渐进的方式来完成版式设计的系列效果，也就是说，某些主要的网格设置是一样的，但不同内容的版式将会进

行相应变化，可以是渐变的、大小不一的。这种复合网格的设计形式，给设计师带来无限可能的设计灵感和施展空间，让每一版面散发出不同的创新点，但又可以用大格局统一的网格系统进行调和，如图7-38和图7-39所示。

图7-37 复合网格（蓝红色线框复合）

图7-38 环境艺术类个人作品集扉页

图7-39 景观作品书籍扉页

早期的网格还有手工印刷的功能，如今的版式设计借助软件与计算机，可以越来越多地尝试独特的创新视觉体系了，复合网格与基础网格的版式风格是有所区别的，针对不同项目和创意目的选择适合的网格布局，如图7-40~图7-42所示。在选用复合网格的版式设计时，需要注意的是前后层次的关系和易读性，不能受下层的影响使上层的文字或图形不易识别，下层应该与上层搭建衬托关系，如图7-43和图7-44所示。

图7-40 书籍内页设计

图7-41 展板设计

图7-42 图表设计

图7-43 海报设计

图7-44 公司形象设计

7.2.5 忽略网格

并不是所有的版式设计中都需要覆盖网格系统的，图版率较高的项目或者是欣赏型的版式设计就不会使用网格，当设计元素以图形为主的时候，文本将被安排到图像中去形成一个整体，这些文本不需要受网格的限制和布局。有时候采用正版出血处理，但为了更好的空间余白的效果，还是会设置基本虚拟框或特定大面积空白，如图7-45~图7-49所示。

图7-45 冰激凌广告版式设计

图7-46 插画类书籍的版式设计

图7-47　图像为主的版式设计　　　　图7-48　漫画杂志　　　　图7-49　汇报册封面设计

7.3 版式设计的创意应用

版式中的视觉流线与空间网格是较为通用的设计概念，具体到版式创意的设计中，还需要进一步地细化这些概念，同时结合相应的项目和媒介特点，将设计应用到各项实操工作中。网格比例变化、图形处理技巧、色彩调配功能和解说图表创意，这四项应用是非常实用有效的创意手法，它们合理地解析了版式设计中所遇到的困惑，提出可行、可操作的解决方案，虽说不能概括全部的版式问题，但作为初学者，应结合设计概念与实操应用进行版式设计的问题分析，提出方案、得出结果并验证可行性。

7.3.1　网格比例变化

无论是基础网格还是复合网格的应用，调整网格的比例将解决和实现版式设计中的先后顺序、主次关系、扩展空间等目的。

对于表达先后顺序的版式设计，必须设计得使受众能够明白这种顺序关系，尽管视觉流线已经告知从左往右，但易读性则需要设计师将这种顺序表达得让人一目了然，首先注意到阅读的起始点，再形成先后顺序，改变彼此网格之间的比例，是最基本的创意方法。在专业的设计词汇中"优先率"就是指这种各种元素在网格中所占的比例，当一个版面中的优先率较高时，就会产生富于变化、拥有动感和节奏的画面；反之，当版面优先率较低时，会带给受众平和稳重的视觉效果，因此要表达先后顺序的网格比例变化，必须根据实际项目的内容和风格来确定，如图7-50和图7-51所示。

图7-50　毕业设计作品集内页设计

图7-51　规划项目汇报册设计

知识拓展 7.1

品牌标签与网页

表达主次关系的版式设计是要突出视觉的强弱，通过网格比例的多少，在形式上产生变化，强调主要元素弱化次要元素。

网格单体比例增大能够凸显主要部分，当网格重复相同比例后则会弱化画面效果，这就是心理学中的"唯一的"显得独特、独一无二，"众多的"就会觉得差不多，没什么特别。而且主次元素的网格比例反差要强烈，才能更好地衬托这种视觉关系，如图7-52和图7-53所示。

突出设计的重点，利用设计在视觉上放大内容的中心部分，是客户要求设计师所要做到的，也是每位设计师在设计每一份作品时需要反复思考的地方。

图7-52　品牌标签版式

图7-53　网页页面版式

图7-52中，为品牌标签的版式。标签采用黑色的底色和紫色搭配，画面效果突出醒目，且共有两款不同效果的标签设计。一款白色标准字体，简约大方；另一款金色烫金水墨字设计，高端儒雅。但不管哪一款设计，均采用将"椹果红醇"的主题字放在正中的方式，视觉部分强烈突出。

图7-53中，为网页页面版式。表现主要页面的内容与图像网格比例增大，剩余部分则设置相同网格，用这种大小比例衬托主次关系。该网页的页面设计大胆，采用强烈的视觉冲击

颜色，黑与白的对比，黑色为底，白色横跨页面中心，而白色中的网页内容也并未将页面直接铺满，而是反其道而行之，只配以一张主图，旁边搭配简的文字介绍，多留白，反而更加突出了画面的阅读效果，吸引人的注意力，进而阅读下去。这种以简驭繁的方式和简约式的设计风格，很受当代年轻人的喜爱。

扩展空间就是在缩减网格比例，是版式中比较重要的地方——留白。

留白即在版面中留出空余部分，扩展空白空间，以减轻页面的压迫感，给人以遐想神秘的感受，是突出视觉重点的一种版式创意。

这需要根据实际内容量来决定是否使用缩减网格比例的创意手法，因为大面积的留白会降低版面率，所以缩减比例后的网格只能承载少量信息，虽然能够带来典雅平和的画面，但是没有目的和甲方不认可的留白都是不可取的，因为在版式中不能一味彰显设计师的个性与喜好，适当和甲方认同的留白才是版式中正确有效的操作手段，如图7-54和图7-55所示。

图7-54　品牌形象应用设计

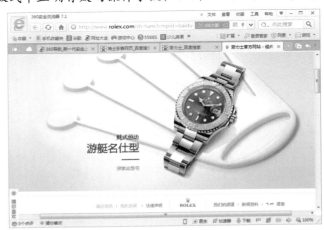

图7-55　劳力士手表网页

7.3.2　图形处理技巧

图形在版式中除了图版率的设定外，图像的裁切、角度和分类布置的形态（外部轮廓和内部空白）都将成为版式创意应用中重要的细节部分，它们若处理得不好，虽然不至于影响大的局面，但总会让人觉得别扭，还找不出原因。

 知识拓展 | 7.2

宣传册

图像的裁切是指版式中应用的图像素材根据内容的实际需要进行剪裁，这里所指的裁切不包括以摄影照片或图像作品为主的画册，当图像元素配合文字时需要做突出效果的裁切。一般来说，主画面的人物头部手势是比较重要的，不可以随意裁掉，实物照片中与文字有关的背景或配饰也要自然地留在画面里，裁掉的都是多余的空白，或镜头取景框取景中没有实

际意义的部分，如图7-56和图7-57所示。

图7-56　汉堡的宣传册设计

图7-57　宣传册设计

图7-56中，是一家汉堡店的宣传册。宣传册上最为醒目的便是左上角及右下角的汉堡图像，以汉堡的图像为主，在写实的图像下为了不显突兀并强调主体汉堡，增加了一圈选取自汉堡的面包片的棕黄色为底，且做了些微渐变的效果。整幅宣传册的底色采用汉堡色的相近色，只做了加深和颜色浅淡的区别。其上还有薯条、比萨、热狗等快餐食物的图标做点缀。既丰富了宣传册的内容，又将汉堡店的食物做了整理规划并显示在图册上。左页文字左对齐，右页文字居中对齐，且文字重点不同，字号与字体也不尽相同。画面内容丰富扣题，简单明了。

图7-57中，并非一张宣传册，而是一组宣传册。虽6张宣传册各不相同，但每幅与每幅间均有联系。例如颜色均选取紫色到粉色的渐变色，元素均选用六边形的图形，无论该六边形是同心的表现方式抑或实心、空心的不同表达。文字均采用白色至金色的渐变色，无论将主体文字放在渐变背景抑或纯白背景下，均能巧妙地将标志凸显出来。在一组宣传册设计中，设置相同的元素是关键。在方案的说明过程中，需要局部展示主要地块，因此无论整个设计有多精彩，在图片中都需要准确地剪切至重要部位，否则会给甲方带来地块区域的识别偏差。

知识拓展 | 7.3

图片布局

裁切时还需要注意图像的角度和方向，这是指照片中的人物或物体有明显的方向性，特别是彼此之间面部的朝向，如图7-58和图7-59所示。

图7-58中，是一张多人照片布局的版式设计。这6个人物的角度分为正面、右侧和左侧，在布局处理中，正面朝向的照片可随意放置，而其他多是将面部朝向的位置放在相反的一侧，例如面部朝左的照片放了右侧，面部朝右的照片放了左侧。然而也有一张例外，第一张照片面部朝左，但恰恰这张照片的人物回头看向正前方，面部虽是朝左，但从整张面容

上看，已经接近属于正面的照片，故而，其实放在左侧还是右侧，单看其他照片的布局即可。

图7-58　多人的照片布局

图7-59　单人的照片布局

图7-59中，可以看出这是一张单人照片布局的版式设计。这幅作品中只有一位人物，但这位人物的主题朝向在单幅照片中属右侧，人物所在方位与右方文字形成的色块相互呼应，也证明文字色块中的内容与这位人物有关系，在布局上就拉近了人物与文字的关系，是典型的图片角度处理形式，如果反过来，就会觉得十分别扭，图和文字就不能成为一体，反而会形成一种割裂感，没有一种统一性。

知识拓展 | 7.4

书籍装帧封面设计的展示

书籍装帧设计是指从书籍文稿到成书出版的整个设计过程，也是完成从书籍形式的平面化到立体化的过程。书籍装帧主要分为四个构成部分：封面、封套、护封和书脊。而作为书籍的"门面"，封面的版式设计就显得尤为重要。书籍封面的装帧设计从过程上来说，包含了从最初始的艺术设计的构思，到最后技术手法上的应用。从设计上来说，它包含了最基础的文字设计，以及文字设计与图形插画构成的版式设计，如图7-60和图7-61所示。

图7-60　建筑写生速写图典封面设计

图7-61　河北农业大学校志封面设计

图7-60中，是《当代绘画艺术精品集》一书的封面设计。整幅封面将正面的三分之二与穿过书脊的背面做了色块的联结，而为了使正面的封面内容更加丰富多样，在色块的处理上又再次做了分割，并插入图册内的艺术作品以做内容上的展示。而正面余下的三分之一部分用以放置书籍名称及涉及的主要人物，文字的组成部分或大或小，与色块处理成统一尺寸，同时加深加粗了文字，既有一种文字与图片结合的统一，同时灰色的色块，白色的底色和艺术品的勾勒，黑色的文字色块，黑、白、灰三种颜色又形成了一种和谐的区分对比。

图7-61中，是河北农业大学校志的封面设计。单看颜色的选择便有一种深沉的古朴感迎面而来。既是校志，封面处便选取了该校古老的校门作为最主体的设计，彰显了学校厚重的历史感，颜色与图片的选择便将书籍的内容显示出来。

7.3.3　色彩调配功能

版式中的色彩是最好的协调配比工具，能使页面具有一致性、系列感，还能进行项目内容的分类、版式的统一，这些色彩可以从图像中提取，也可以以内容为基础人为设置。

色彩能保持彼此页面之间的一致性，一般是指在多页中、系列版面里。在书籍装帧的版式设计中，页面之间的连贯性除了网格设置外，色彩的选择也很重要，左右页面之间的颜色可以是局部的或全部相同，一边使用的色彩另一边也会应用到，甚至图像中的色彩在整个全版中使用，因为双页也是一个整体，所以只有左、右两边的色彩相互呼应，才能达到最终一致性的目的和效果。

图7-62中，为局部色彩呼应。左边的图形使用了右边的底色，右边的文本颜色使用了左边的标志色彩，使左右两边的版面有相关的联系。

图7-63中，为全版色彩一致性。左、右两边的图像中都带有枣红色，因此底色直接从画面提取，显得十分统一。

单体页面中，例如网页、汇报PPT等图像和文字的颜色需要一致性，要么就突出某一项反差很大，但是大部分还是会保持彼此色彩的一致性，也就是说，文本的色彩从图像色彩中提取或设置。如图7-64和图7-65所示，为文字图像的色彩一致性。两个不同项目都使用了同一种色彩手法，文字色彩都以图像色彩为主，使画面产生良好的协调效果。

图7-62　页面之间的局部色彩呼应

图7-63　图像与全版的色彩呼应

图7-64　网页版式的色彩一致性

图7-65　PPT汇报中的色彩一致性

　　色彩的系列感是指在系列项目的设计中，通过相同色彩和形式应用在不同的版面中，使得这些不同内容的版面都具备相同的色系，进而形成设计的系列感，时常用在企业形象设计、系列海报设计、展板设计中。

　　图7-66中，为品牌设计的海报。不同内容的海报图像采用黑白效果，色彩的融入提亮了整体视觉，虽然使用了不同形式和渐变的颜色，但是相同的手法使彼此之间产生出良好的系列效果。

　　图7-67中，为公司VI设计。VI设计中专门对色彩进行说明，可直接查阅VI在色彩方面的专业知识。

图7-66　White Pages品牌设计

图7-67　建筑公司品牌VI设计

 知识拓展 | 7.5

版面色彩调和

色彩的调和分类功能能使页面中的图像或文字进行类别的区分，还可以让套系设计因内容不同而进行分类，如图7-68和图7-69所示。

图7-68中，为食物版的纯色彩的版式设计。设计的主色分别是上半部的粉，下半部的蓝，以及中间圆形的紫，三种相近色，但做了不同的加深减淡效果，后方的粉与蓝颜色减淡，前方的紫色则做了加深，一是为了更突出中间的主题；二是从颜色上做了更好的区分，将视觉主体直指正中间，且颜色清新干净，贴合主题。

图7-69中，图片采用色彩的分类设计，将一幅完整的景色做了三角形的切割，每一块的色彩不尽相同，这是大自然赋予我们的神奇，但在后期处理中再将不同类型的间隔做一些细微的调整调色，整体效果表现更加协调。

图7-68　纯色彩版式设计　　　　　　　图7-69　自然色彩版式设计

 知识拓展 | 7.6

版面色彩统一设计

色彩的统一协调功能将分散或形式多样的设计进行整合，色彩使用单一，让整个画面体现直观效果，如图7-70和图7-71所示。

图7-70中，三页折面虽版式的设计各不相同，但版面的色彩极度统一，每个版面均由红、棕、黑和白四种颜色构成，单从颜色的角度来说，在整个版式的设计上达到高度统一。

图7-71中，为一本书籍的版式设计，可以看见在这两页的版式设计中，均以加了透明度的红色为主，大面积的颜色覆盖和小面积的颜色加深交叠在一起，在视觉上达到一种饱和。

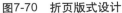

图7-70 折页版式设计

图7-71 书籍版式设计

7.3.4 解说图表创意

　　版式中解说类的设计一般采用图文结合，文字和图像以邻近为原则，基本采用统一版式，包括统一的对齐、网格、字号字体、色彩等，如需要突出某一个部分，则参考网格的设计理论，如果彼此没有上下级的等级关系，那么网格和色彩上将会统一设置，如图7-72所示。图表类的版式设计中，网格最为重要，因为信息量比较大，信息的系统和分支也比较复杂，所以要综合应用版式中的视觉流线、空间网格和创意设计，还需要较好的图形处理能力，这项设计是建立在逻辑理性的设计之上的，所以并不需要太过于花哨的形式和想法。

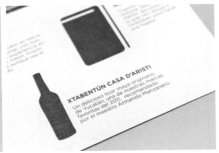

图7-72 DM宣传单的解说类版式

7.4 版式设计的制作流程

7.4.1 准备素材

　　将整个版式设计中所需要的素材都分门别类地放置在不同的文件夹内，便于不同内容的

寻找，特别是文件比较多的项目中。还有一点须注意的是，文件名称一定不能重复，以免替换文件。这个准备的工作流程在软件InDesign中很实用，当版式在不断修改时，能快速找到所需要的文本或图像，也方便设计师之间的协调工作，如图7-73所示。

图7-73　素材分类

7.4.2　组织内容

统一进行版式的布局和调配，草图中必须清晰地记录每一页或每一板块的具体内容，网格的应用和色彩的搭配。这一步骤的作用在于使设计师清晰地认识到整体项目的基本情况，把控全局风格，并随时修改其中任意页面，还能保证内容信息的独特性（避免前后重复使用相同文本或图像），这种必要的设计流程也是设计团队之间有效沟通的手段。页面内容的组织还利于制作成本的核算，如多少个页面合成多少印张，包括不规格的纸张或夹页。调配内容如图7-74所示。

图7-74　调配内容

7.4.3 图文配比

确定整体版式的版面率、图版率和优先率，这三个定向指标将指导版式设计阶段的图文配比情况。当确定好页面内容后，三个定向指标则具体到每一页面实际的图像和文本数量，包括留白的效果，如图7-75所示。

图7-75 版面率、图版率和优先率的体现

7.4.4 细节处理

在整体版式初稿完成后进行细节的调节与处理，草图只能是设计师在意向阶段时的初步构思，当经过软件的制作后，则能体现成品的雏形，这与意向阶段有一定的差距，细节的处理正是用于弥补这个差距，进而向更好的效果推进。细节的处理包括同一级别的字号、字体的统一，近似图像插图的排列与分类，网格比例的微调，色彩的统一性，还有后期效果的风格等，也都体现了先做加法后做减法的设计规律，如图7-76所示。

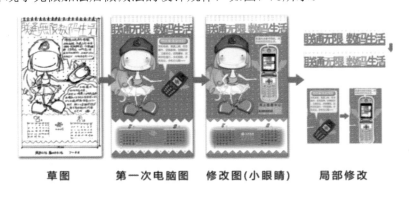

草图　　　第一次电脑图　　修改图(小眼睛)　　局部修改

图7-76 各种细节的处理

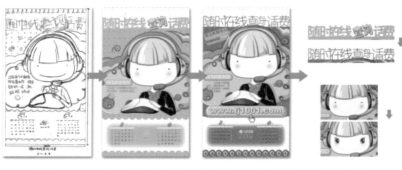

草图　　　　　第一次电脑图　　　修改图(小眼睛)　　　局部修改

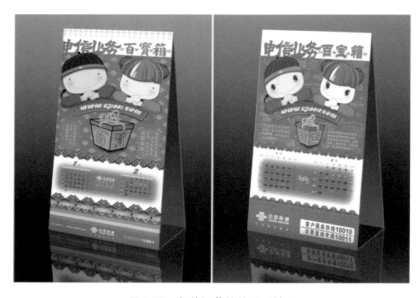

图7-76　各种细节的处理（续）

展示版式设计

众多图像元素需要用分类的处理技巧进行版式设计，也就是说，遵循相同或近似的图像放置在一起的原则，这样受众在阅读和识别的过程中容易产生连续记忆，使版面体现出明确的条理性，是对易读性的图像表达，如图7-77和图7-78所示。

图7-77中，为户外广告。承袭了德国典型的设计风格，规整地将不同图片进行分类，通过这种形式还将前后发展顺序表达清楚。图7-78中，为展示设计的展板。版式中以展示空间为图片分类，将展示空间的平面、立面和外延分别组合，有条理地表达了展示空间设计的各个角度。

Hands-free parking system. Available on the Tiguan.

图7-77 大众汽车户外广告

图7-78 展示设计的展板

思考练习

一、填空题

1. 在视觉流线中_____的设置最多、最普遍，通过水平、垂直或倾斜方向的脉络引导视觉，能直接实现符合主题内容的流线设计。

2．环形的视觉流线具有＿＿＿＿＿＿的原理，能迅速将受众的视点＿＿＿＿＿＿，在设计需要突出的版式中应用较多。

3．图形在版式创意中的应用包括＿＿＿＿＿＿＿＿＿＿、＿＿＿＿＿＿和＿＿＿＿＿＿＿＿＿。

二、选择题

1．版式设计的制作流程主要包括（　　　　）。

 A．准备素材 B．组织内容

 C．图文配比 D．细节处理

2．（　　　　）能保持页面彼此之间的一致性，一般是指在多页中、系列版面中。

 A．图表 B．网格

 C．图像 D．色彩

三、问答题

1．简述版式设计的空间网格。

2．有哪些图形处理的技巧？

3．简述版式设计的制作流程。

实训课堂

实训课题：为自己制作一张个人简介的版式设计。

内容：结合自己自身的内容，为自己制作一张简介。

要求：有文字，有图片，不限文字与图片的多少，要疏密有度，不能过分设计。

参 考 文 献

【1】南云治嘉. 版式设计基础教程［M］. 北京：中国青年出版社，2010.

【2】沈卓娅，王汀. 字体与版式设计实训［M］. 上海：东方出版中心，2011.

【3】伊达千代，内藤孝彦. 文字设计的原理［M］. 悦知文化译. 北京：中信出版社，2011.

【4】林家阳. 字体与版式设计［M］. 北京：高等教育出版社，2016.

【5】刘璐. 字体与版式设计[M]. 北京：海洋出版社，2014.

【6】刘琼. 字体设计原理与实践［M］. 北京：印刷工业出版社，2012.

【7】沈卓娅，刘境奇. 字体与版式设计［M］. 上海：上海交通大学出版社，2012.

【8】罗雄，吴佳丽. 广告字体与版式设计实训教程［M］. 武汉：武汉大学出版社，2013.

【9】周雅琴. 字体与版式设计［M］. 北京：清华大学出版社，2013.

【10】[英]Karen Cheng. 字体设计的规则与艺术［M］. 张安宇译. 北京：人民邮电出版社，2014.

【11】朱珺，毛勇梅. 字体与版式设计［M］. 北京：中国轻工业出版社，2014.

【12】张璇. 字体与版式设计［M］. 2版. 北京：清华大学出版社，2016.

【13】房菲，任晓辉. 字体与版式设计［M］. 北京：北京理工大学出版社，2020.